全文放大精缮本

王羲之兰亭序

墨点字帖 编

河南美术出版社
·郑州·

图书在版编目（CIP）数据

王羲之兰亭序 / 墨点字帖编 . —郑州 ：河南美术
出版社，2021.1（2022.8 重印）
（全文放大精缮本）
ISBN 978-7-5401-4999-4

Ⅰ．①王… Ⅱ．①墨… Ⅲ．①行书－书法 Ⅳ．
① J292.113.5

中国版本图书馆 CIP 数据核字（2019）第 288429 号

责任编辑：张　浩
责任校对：谭玉先

策划编辑：墨点字帖
封面设计：墨点字帖

全文放大精缮本

王羲之兰亭序

© 墨点字帖　编写

出版发行：河南美术出版社
地　　址：郑州市祥盛街 27 号
邮　　编：450002
电　　话：（0371）65727637
印　　刷：武汉精一佳印刷有限公司
开　　本：889mm×1000mm　　1/8
印　　张：8
版　　次：2021 年 1 月第 1 版
印　　次：2022 年 8 月第 2 次印刷
定　　价：36.00 元

出 版 说 明

众所周知，学习书法必须从古代的优秀碑帖中汲取营养。然而，留存至今的古代碑帖在经过漫长岁月的风雨侵蚀后，很多字迹都漫漶不清。这样固然增添了一种苍茫的美感，然而对于初学者来说，则会带来不便临摹、难以认读的困难。

针对这一问题，"墨点字帖"倾力打造了这套"全文放大精缮本"丛书。本套丛书在编写时参考了各种权威拓本、原石或原帖的影印本，对碑帖中的模糊之处反复揣摩与推敲，并运用相应的软件技术精心修缮，力求使原碑帖中各个点画清晰可辨，同时又贴合原作风貌，以求最大限度地方便读者的临摹。

本套丛书的内容主要分为以下五大板块：

第一，书家及碑帖的介绍。梳理书家毕生书法艺术的发展脉络及成就，并对该碑帖的整体风格及影响进行概述，同时附有原碑帖整体或局部欣赏。

第二，碑帖临习技法讲解。从笔画、部首和结构三个方面对临摹技法进行图解阐述。此部分还邀请多位资深书法教师录制了书写演示视频，扫描二维码即可观看学习。

第三，碑帖的全文单字放大图片。囊括该碑帖的全部文字，在精心修缮处理的基础上逐字放大展示。

第四，临创指南。针对读者在创作时所面临的具体问题，从基本常识、作品形式、作品构成三个方面进行讲解。另外还提供了集字作品作为示范，以供读者学习与借鉴。

第五，碑帖原文与译文。译文采用逐段对照的方式进行翻译，能让读者更好地领略碑帖的文化内涵。

对于原碑帖的修缮很难尽善尽美，如发现书中有不当之处，欢迎读者朋友们扫描封底二维码与我们联系，提出意见和建议。希望本套丛书能够对大家的书法学习有所助益，能让更多人体验到中国书法之美。

目 录

王羲之书法及《兰亭序》概述

王羲之（303—361），字逸少，东晋书法家。琅邪临沂（今山东省临沂市）人，后迁居会稽山阴（今浙江省绍兴市）。曾任江州刺史，后为会稽内史，领右军将军，世称"王右军"。曾师从卫夫人学习书法，之后博览前朝名迹，精研诸体，形成了清丽含蓄、流美峻爽的新书风。王羲之在楷、行、草诸体上都取得了很高的成就，被誉为"书圣"。

纵观王羲之留下来的书法作品，可以看到他在书法的表现技法上做出了极大开拓，成为中华民族书法艺术发展史上里程碑式的人物。其贡献主要表现在集前代笔法之大成，同时又在此基础上打破已有的成规，推动书法的发展走向了一个更为艺术化的领域。汉魏时期，汉字的诸种字体都已出现，篆、隶、草已经成熟，行、楷则初具规模。然而在行楷方面，当时以钟繇、张芝作品为代表的主要书风仍然带有很明显的隶意，古质简朴，直到王羲之的出现才一改此面貌。他在继承前辈优秀书家用笔精髓的基础上，提炼时代风尚与个人审美趣味，构建了一个全新的书法美学体系，泽被后世数千年。值得注意的是，王羲之不仅继承了汉魏以来世家贵族中流行的书风，同时还广泛吸收了许多民间书法的艺术养分，把散见于前代和当世的书法作品中的创作性因素集中起来，经过提炼、总结和艺术加工，融合统一在自己新的艺术创造之中，他把汉字书写从实用升华到一种注重技法、讲究情趣的境界。

东晋永和九年（353）三月初三，王羲之与当时名士共 41 人，在山阴兰亭的水边举行消灾祈福的"修禊"活动。大家流觞赋诗，汇编成集，由王羲之作序。王羲之所书序言的手稿即为《兰亭序》。《兰亭序》以行书写成，28 行，324 字，被后人誉为"天下第一行书"。

据传，《兰亭序》的真迹被唐太宗李世民带入昭陵陪葬。《兰亭序》有多种临摹本流传至今，其中影响最大的是唐代冯承素的摹本，这一摹本被认为最接近真迹。帖中笔画生动饱满，字形结构欹正相生，通篇章法既有变化又和谐自然，充分体现了王羲之"平和简静，遒丽天成"的书法风格。唐代著名书法家张怀瓘评论其字"耀文含质""动必中庸"。

帖中字笔画生动饱满，精神流露。笔画多露锋起笔，但入纸后即绞转收束，显得醒目而不刺眼。行笔多用侧锋，但经过巧妙的调锋，显得轻快而不草率，饱满而不粗笨。《兰亭序》为乘兴而作，一挥而就之时，于字形结构应无暇推敲，但细看每字的结构却是欹正相生、浑然天成。帖中字形大多平正中和，但平正之中又寓动于静，通过疏密、收放、欹侧、呼应等变化，使结构形态生动而又和谐自然。帖中重字的变化也很巧妙，帖中 20 个"之"字形态各异，无不根据章法需要而变，令后人对王羲之的创造力叹为观止。作为草稿，《兰亭序》的章法也并非出于事先安排，但其不激不厉、清朗自然的章法特点已经成为后世行书章法的经典范式之一。全帖基本字字独立，然而行气贯通，布局自然。字与字之间虽然缺少线条连接，但各字或俯或仰、或大或小、或轻或重、或斜或正，字间形势呼应，重心连缀，由此呈现出行云流水般的章法效果。

本书单字图片选自冯承素摹本，并经过精心修缮，用笔细节大多清晰可见，对于书法学习者的临摹大有裨益。

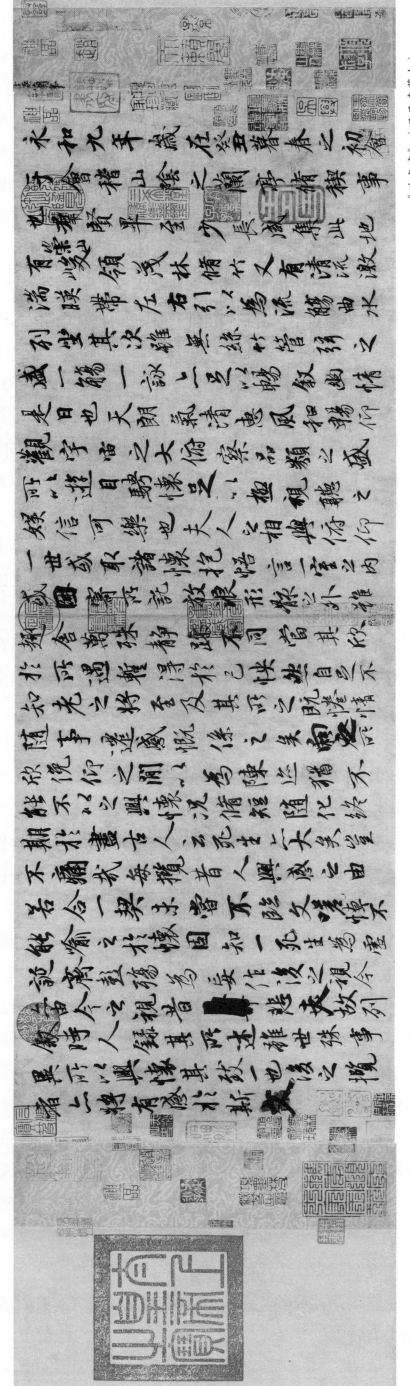

永和九年，歲在癸丑，暮春之初，會于會稽山陰之蘭亭，修禊事也。群賢畢至，少長咸集。此地有崇山峻嶺，茂林修竹，又有清流激湍，映帶左右，引以為流觴曲水，列坐其次。雖無絲竹管弦之盛，一觴一詠，亦足以暢敘幽情。是日也，天朗氣清，惠風和暢，仰觀宇宙之大，俯察品類之盛，所以遊目騁懷，足以極視聽之娛，信可樂也。夫人之相與，俯仰一世，或取諸懷抱，悟言一室之內；或因寄所託，放浪形骸之外。雖趣舍萬殊，靜躁不同，當其欣於所遇，暫得於己，快然自足，不知老之將至。及其所之既倦，情隨事遷，感慨係之矣。向之所欣，俯仰之間，已為陳跡，猶不能不以之興懷。況修短隨化，終期於盡。古人云：死生亦大矣。豈不痛哉！每覽昔人興感之由，若合一契，未嘗不臨文嗟悼，不能喻之於懷。固知一死生為虛誕，齊彭殤為妄作。後之視今，亦猶今之視昔。悲夫！故列敘時人，錄其所述，雖世殊事異，所以興懷，其致一也。後之覽者，亦將有感於斯文。

《兰亭序》基本技法

　　书法的学习需要循序渐进，一般从掌握基本技法开始。基本技法包括笔画、部首以及结构三个部分。学习书法。需要说明的是，以下分类是根据原碑帖字形而不是现代简体字来划分的，扫描表中的二维码可观看书写示范视频。

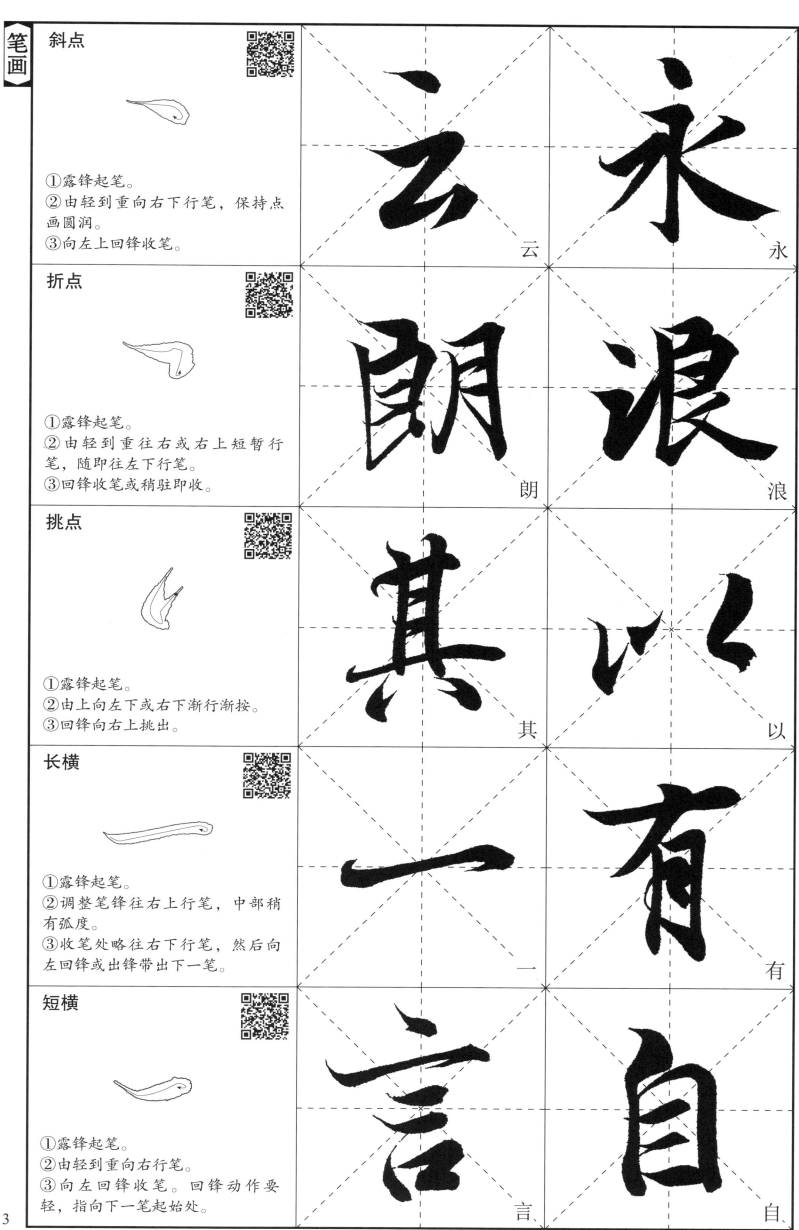

笔画			
斜点	①露锋起笔。 ②由轻到重向右下行笔，保持点画圆润。 ③向左上回锋收笔。	云	永
折点	①露锋起笔。 ②由轻到重往右或右上短暂行笔，随即往左下行笔。 ③回锋收笔或稍驻即收。	朗	浪
挑点	①露锋起笔。 ②由上向左下或右下渐行渐按。 ③回锋向右上挑出。	其	以
长横	①露锋起笔。 ②调整笔锋往右上行笔，中部稍有弧度。 ③收笔处略往右下行笔，然后向左回锋或出锋带出下一笔。	一	有
短横	①露锋起笔。 ②由轻到重向右行笔。 ③向左回锋收笔。回锋动作要轻，指向下一笔起始处。	言	自

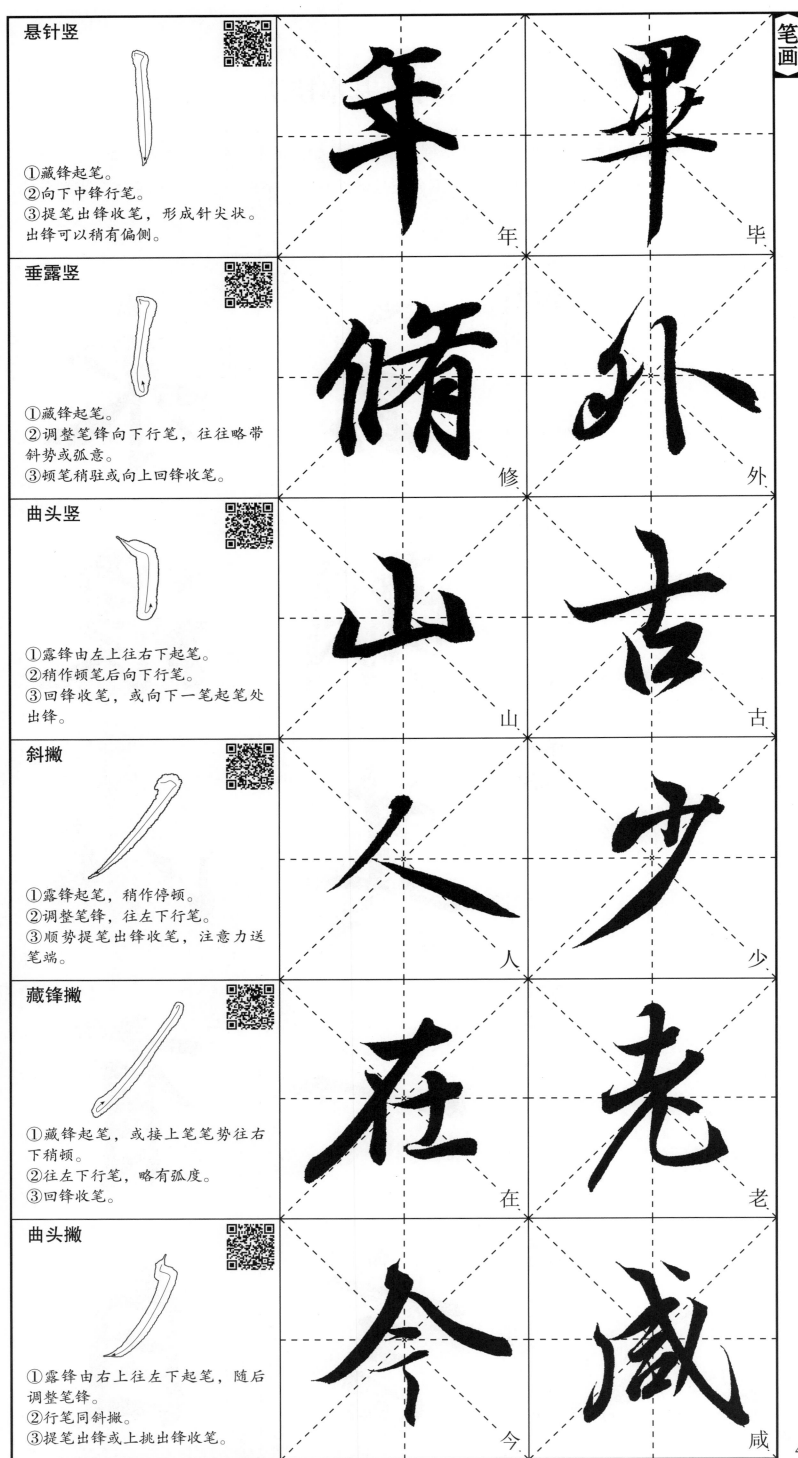

悬针竖

①藏锋起笔。
②向下中锋行笔。
③提笔出锋收笔，形成针尖状。出锋可以稍有偏侧。

垂露竖

①藏锋起笔。
②调整笔锋向下行笔，往往略带斜势或弧意。
③顿笔稍驻或向上回锋收笔。

曲头竖

①露锋由左上往右下起笔。
②稍作顿笔后向下行笔。
③回锋收笔，或向下一笔起笔处出锋。

斜撇

①露锋起笔，稍作停顿。
②调整笔锋，往左下行笔。
③顺势提笔出锋收笔，注意力送笔端。

藏锋撇

①藏锋起笔，或接上笔笔势往右下稍顿。
②往左下行笔，略有弧度。
③回锋收笔。

曲头撇

①露锋由右上往左下起笔，随后调整笔锋。
②行笔同斜撇。
③提笔出锋或上挑出锋收笔。

年
修
山
人
在
今

毕
外
古
少
老
咸

斜捺

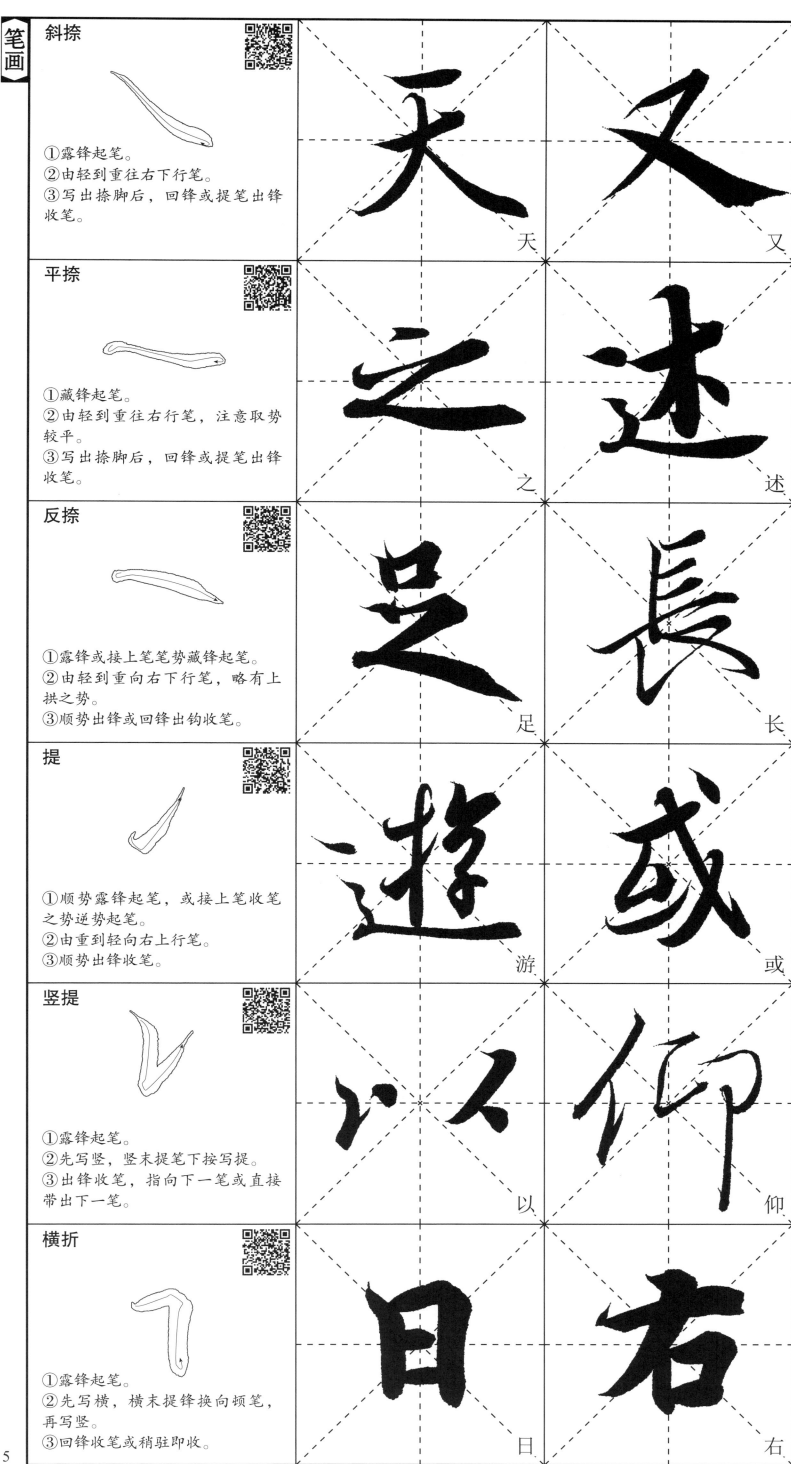

①露锋起笔。
②由轻到重往右下行笔。
③写出捺脚后，回锋或提笔出锋收笔。

平捺

①藏锋起笔。
②由轻到重往右行笔，注意取势较平。
③写出捺脚后，回锋或提笔出锋收笔。

反捺

①露锋或接上笔笔势藏锋起笔。
②由轻到重向右下行笔，略有上拱之势。
③顺势出锋或回锋出钩收笔。

提

①顺势露锋起笔，或接上笔收笔之势逆势起笔。
②由重到轻向右上行笔。
③顺势出锋收笔。

竖提

①露锋起笔。
②先写竖，竖末提笔下按写提。
③出锋收笔，指向下一笔或直接带出下一笔。

横折

①露锋起笔。
②先写横，横末提锋换向顿笔，再写竖。
③回锋收笔或稍驻即收。

天　又
之　述
足　长
游　或
以　仰
日　右

竖折

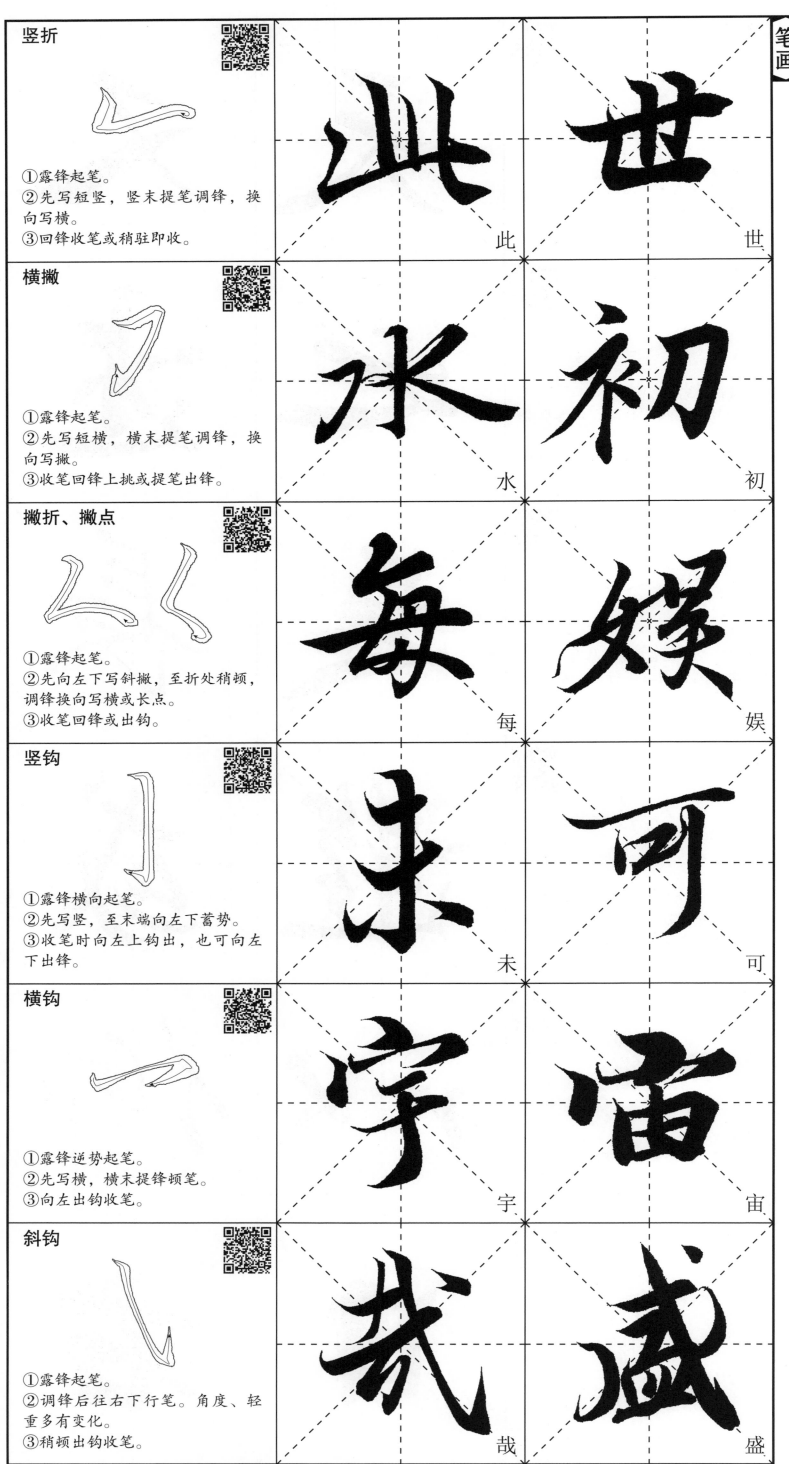

①露锋起笔。
②先写短竖,竖末提笔调锋,换向写横。
③回锋收笔或稍驻即收。

此　世

横撇

①露锋起笔。
②先写短横,横末提笔调锋,换向写撇。
③收笔回锋上挑或提笔出锋。

水　初

撇折、撇点

①露锋起笔。
②先向左下写斜撇,至折处稍顿,调锋换向写横或长点。
③收笔回锋或出钩。

每　娱

竖钩

①露锋横向起笔。
②先写竖,至末端向左下蓄势。
③收笔时向左上钩出,也可向左下出锋。

未　可

横钩

①露锋逆势起笔。
②先写横,横末提锋顿笔。
③向左出钩收笔。

宇　宙

斜钩

①露锋起笔。
②调锋后往右下行笔。角度、轻重多有变化。
③稍顿出钩收笔。

哉　盛

6

卧钩

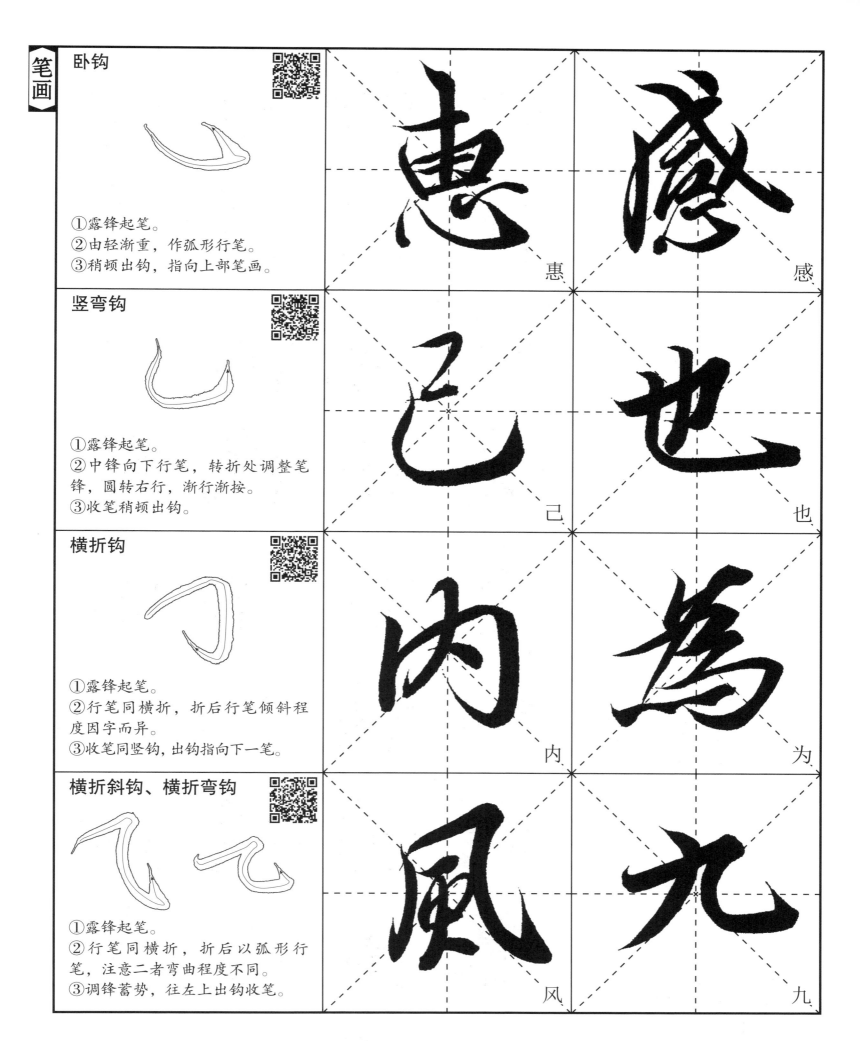

①露锋起笔。
②由轻渐重，作弧形行笔。
③稍顿出钩，指向上部笔画。

惠

感

竖弯钩

①露锋起笔。
②中锋向下行笔，转折处调整笔锋，圆转右行，渐行渐按。
③收笔稍顿出钩。

己

也

横折钩

①露锋起笔。
②行笔同横折，折后行笔倾斜程度因字而异。
③收笔同竖钩，出钩指向下一笔。

内

为

横折斜钩、横折弯钩

①露锋起笔。
②行笔同横折，折后以弧形行笔，注意二者弯曲程度不同。
③调锋蓄势，往左上出钩收笔。

风

九

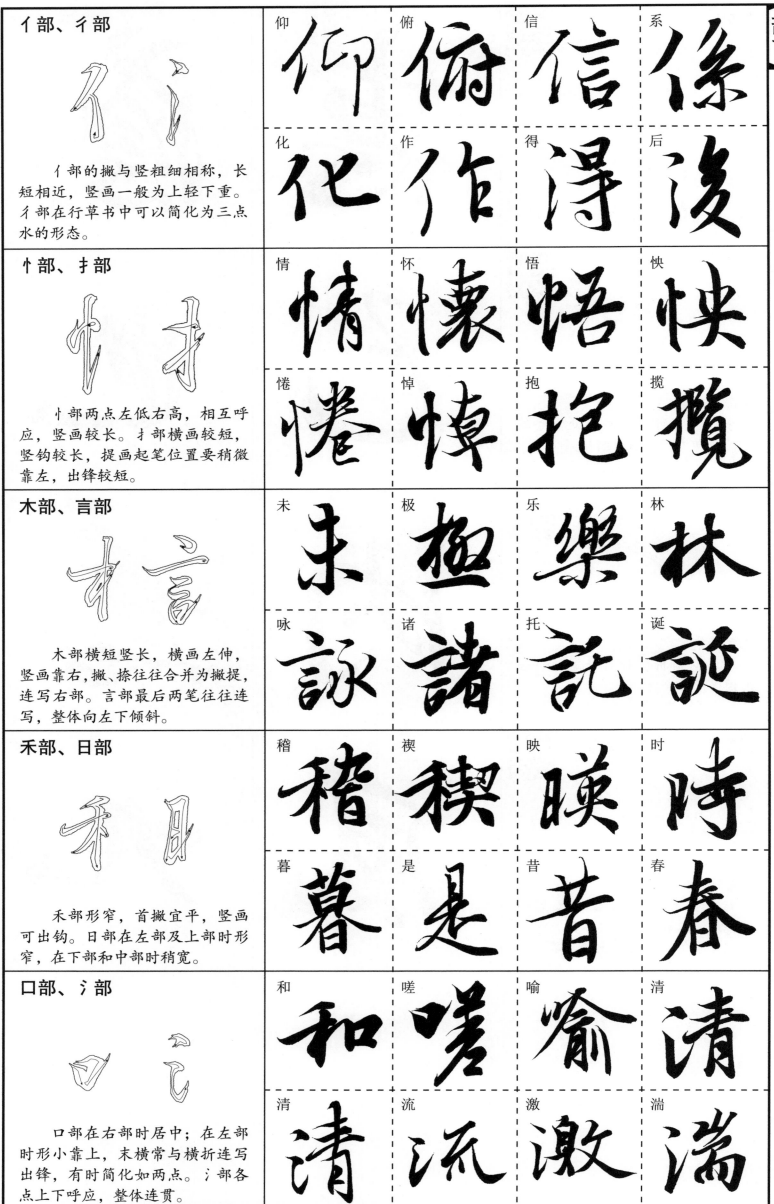

	仰	俯	信	系
亻部、彳部	仰	俯	信	係
	化	作	得	后
亻部的撇与竖粗细相称，长短相近，竖画一般为上轻下重。彳部在行草书中可以简化为三点水的形态。	化	作	得	後

	情	怀	悟	快
忄部、扌部	情	懷	悟	快
	倦	悼	抱	揽
忄部两点左低右高，相互呼应，竖画较长。扌部横画较短，竖钩较长，提画起笔位置要稍微靠左，出锋较短。	悁	悼	抱	攬

	未	极	乐	林
木部、言部	未	極	樂	林
	咏	诸	托	诞
木部横短竖长，横画左伸，竖画靠右，撇、捺往往合并为撇提，连写右部。言部最后两笔往往连写，整体向左下倾斜。	詠	諸	託	誕

	稽	禊	映	时
禾部、日部	稽	禊	暎	時
	暮	是	昔	春
禾部形窄，首撇宜平，竖画可出钩。日部在左部及上部时形窄，在下部和中部时稍宽。	暮	是	昔	春

	和	嗟	喻	清
口部、氵部	和	嗟	喻	清
	清	流	激	湍
口部在右部时居中；在左部时形小靠上，末横常与横折连写出锋，有时简化如两点。氵部各点上下呼应，整体连贯。	清	流	激	湍

点画呼应

　　行书中点画的呼应十分普遍，一般通过笔画之间的牵丝或者笔断意连来形成呼应，增强笔画之间的联系和动感，使笔画、偏旁间的关系更加灵活多变。如"次""以"左右部分之间虽无笔画相连，但笔势相接，互相呼应。

化繁为简

　　行书以简便流畅为主要特点，往往会对一些笔画和偏旁进行简化，采用合并、省略、替代等方式。行书不同于楷书的笔顺，这样不仅加快了书写速度，也使字形有更多变化的空间，视觉效果更加丰富。如"亦"字下部四笔简化为连写的三点，"迹"字简化走之旁，"流"字省去上部一点，"后"字简化双人旁。

有收有放

　　通常一个字中某些笔画写得舒展，其他的部分就要写得紧凑，从而形成对比。如撇和捺，往往左右舒展，体现出开张之势。长横、长竖、斜钩、竖弯钩等笔画也常常较舒展。

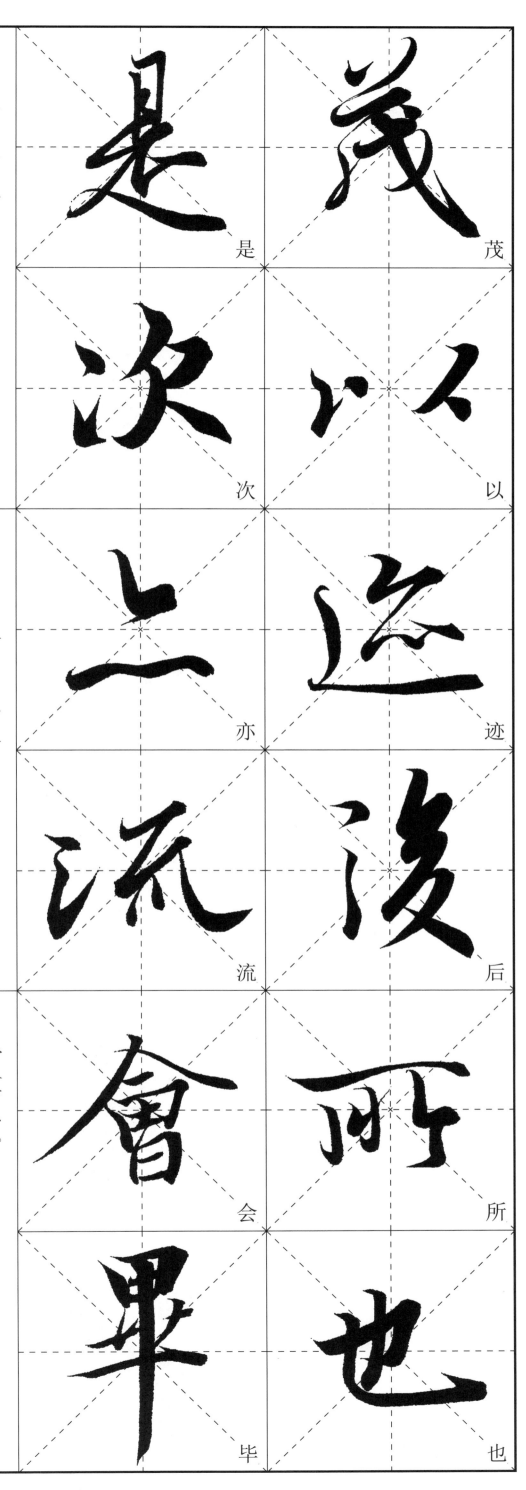

是　茂　次　以　亦　迹　上　后　流　所　会　也　毕　也

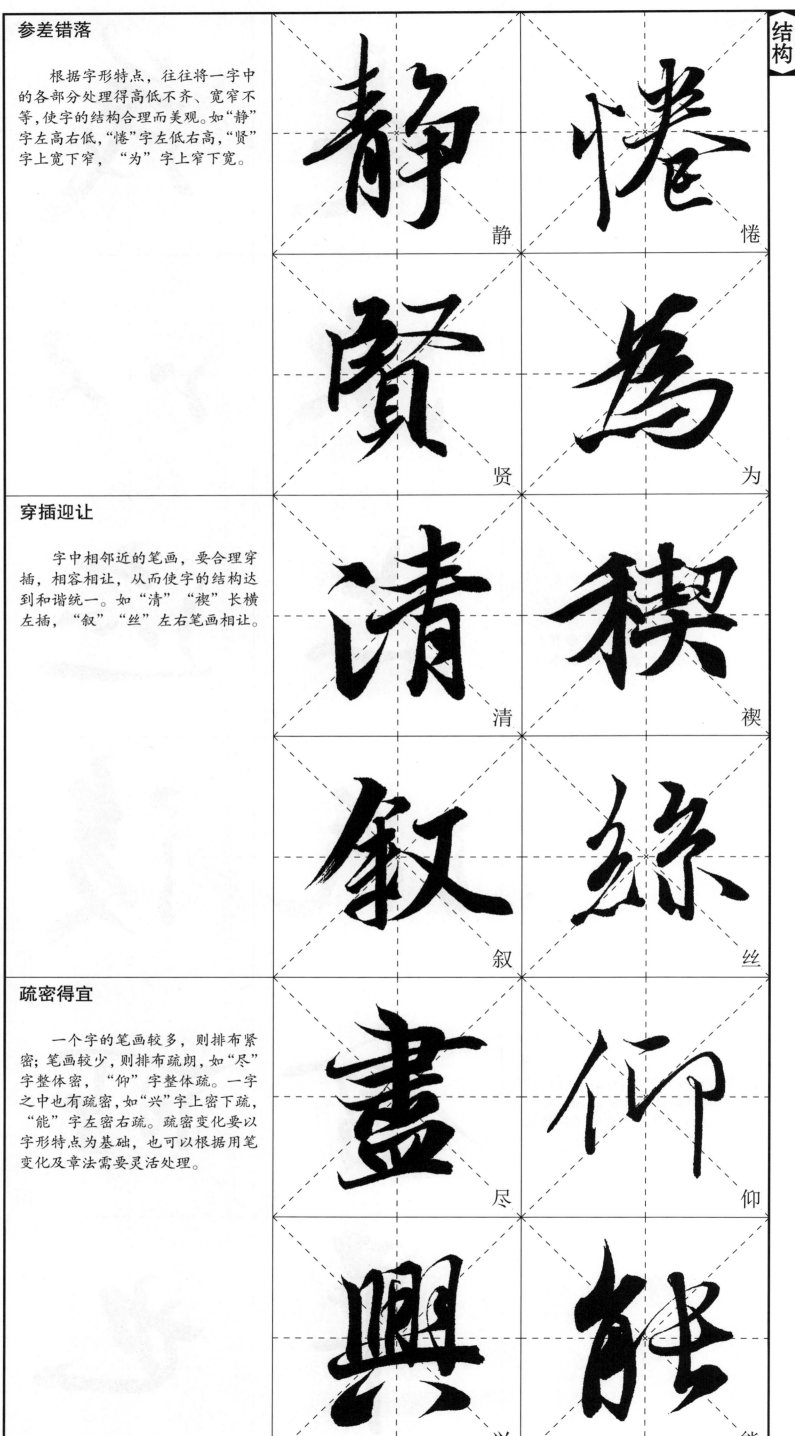

参差错落

根据字形特点，往往将一字中的各部分处理得高低不齐、宽窄不等，使字的结构合理而美观。如"静"字左高右低，"惓"字左低右高，"贤"字上宽下窄，"为"字上窄下宽。

静　惓

贤　为

穿插迎让

字中相邻近的笔画，要合理穿插，相容相让，从而使字的结构达到和谐统一。如"清""禊"长横左插，"叙""丝"左右笔画相让。

清　禊

叙　丝

疏密得宜

一个字的笔画较多，则排布紧密；笔画较少，则排布疏朗，如"尽"字整体密，"仰"字整体疏。一字之中也有疏密，如"兴"字上密下疏，"能"字左密右疏。疏密变化要以字形特点为基础，也可以根据用笔变化及章法需要灵活处理。

尽　仰

兴　能

向背开合

字中左右两部分有环抱之势为相向，反之为相背。笔画聚散的趋势称为开合。如"欣"为相向，"虽"为相背；"得"为上合下开，"于"为上开下合。与平行相比，向、背、开、合使字势更加生动，给人以更丰富的视觉感受。

变中求稳

楷书重在横平竖直，起止有法，行书则可以通过笔画的变化和字势的欹侧，显示出更为流畅生动的韵味。但在追求变化的同时，整体上仍然要保持重心平稳。

同字异形

行书最讲变化，同一个字在作品中多次出现时，一般要加以变化，避免单调。《兰亭序》中除了20个"之"字无一雷同外，还有很多重复出现的字也各具特色。变化应根据章法需要，并非单纯地为变而变。

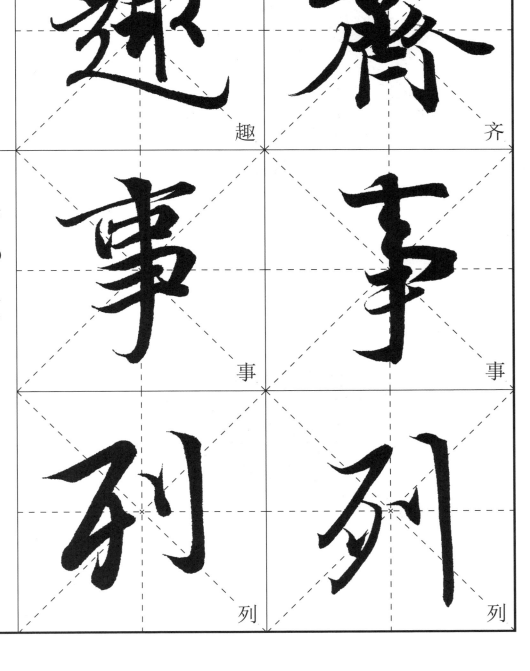

欣

虽

得

于

不

于

趣

齐

事

事

列

列

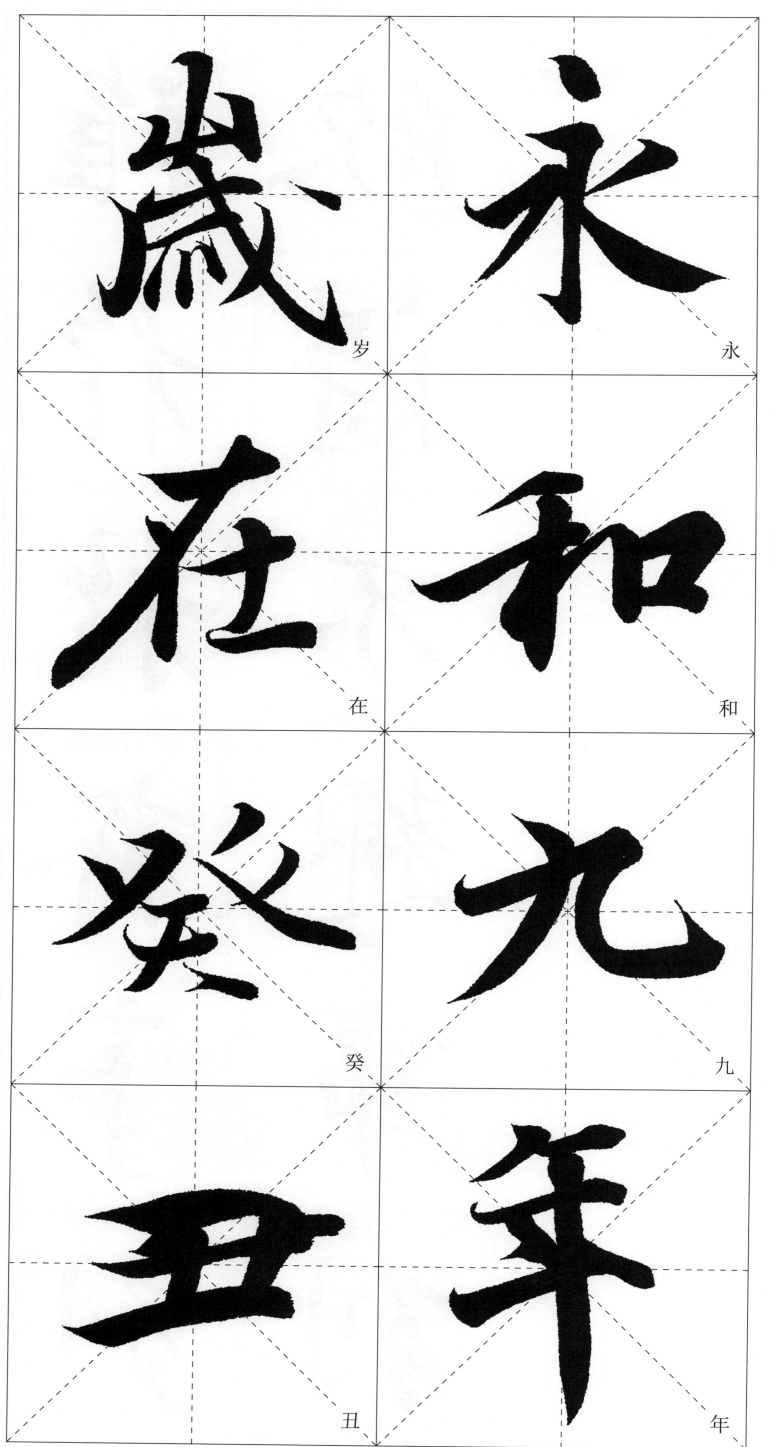

永

和

九

年

岁

在

癸

丑

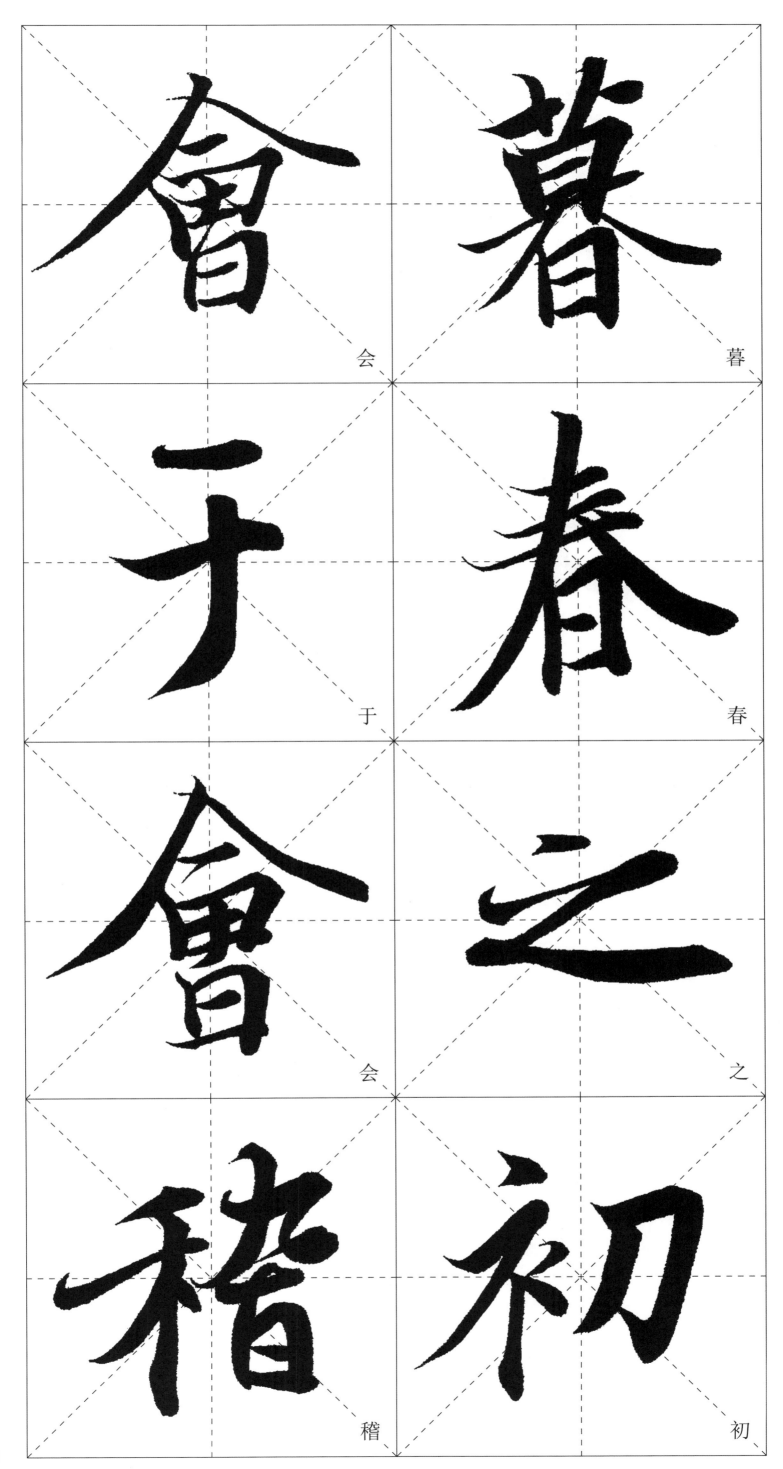

會　暮

于　春

會　之

稽　初

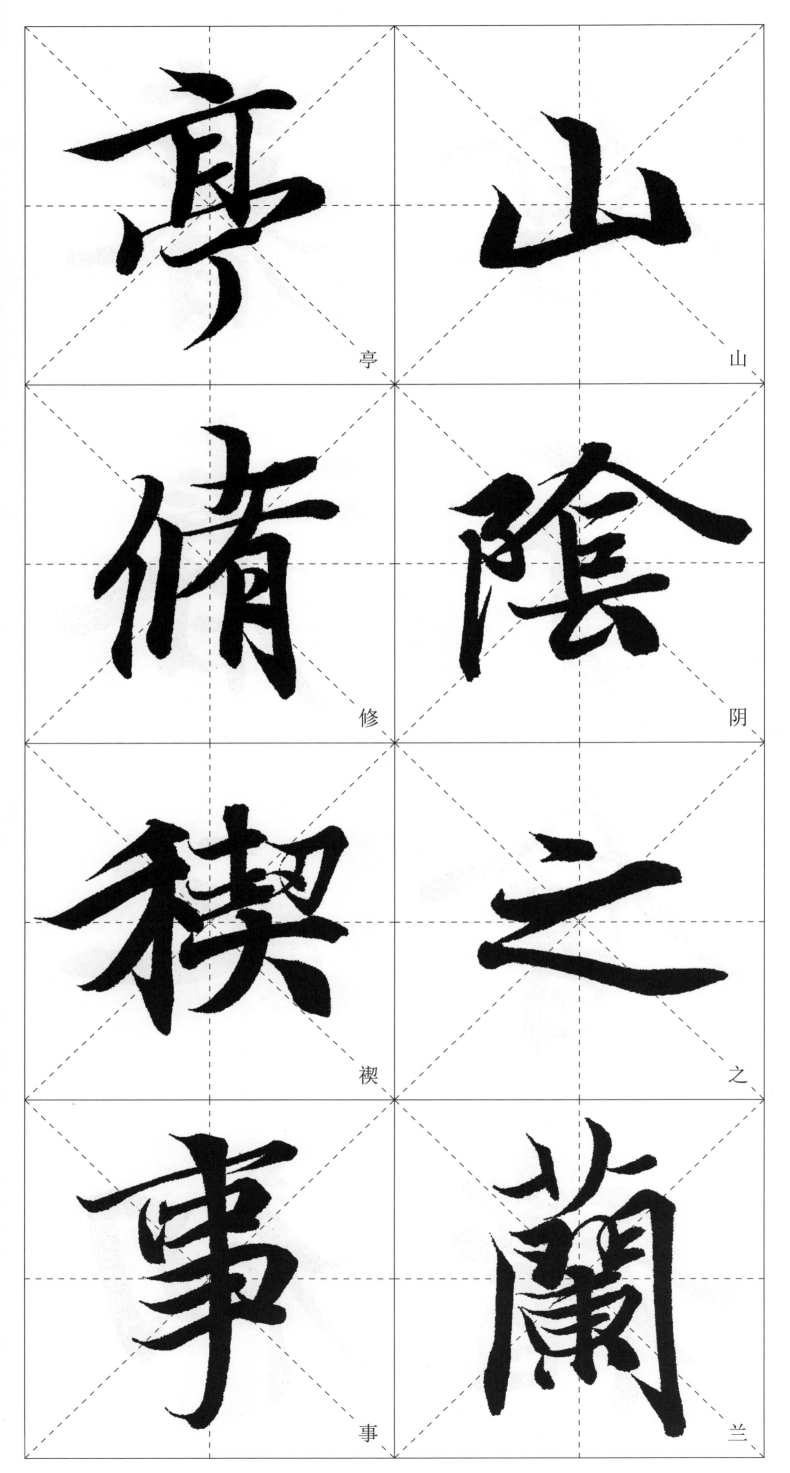

亭　修　禊　事

山　阴　之　兰

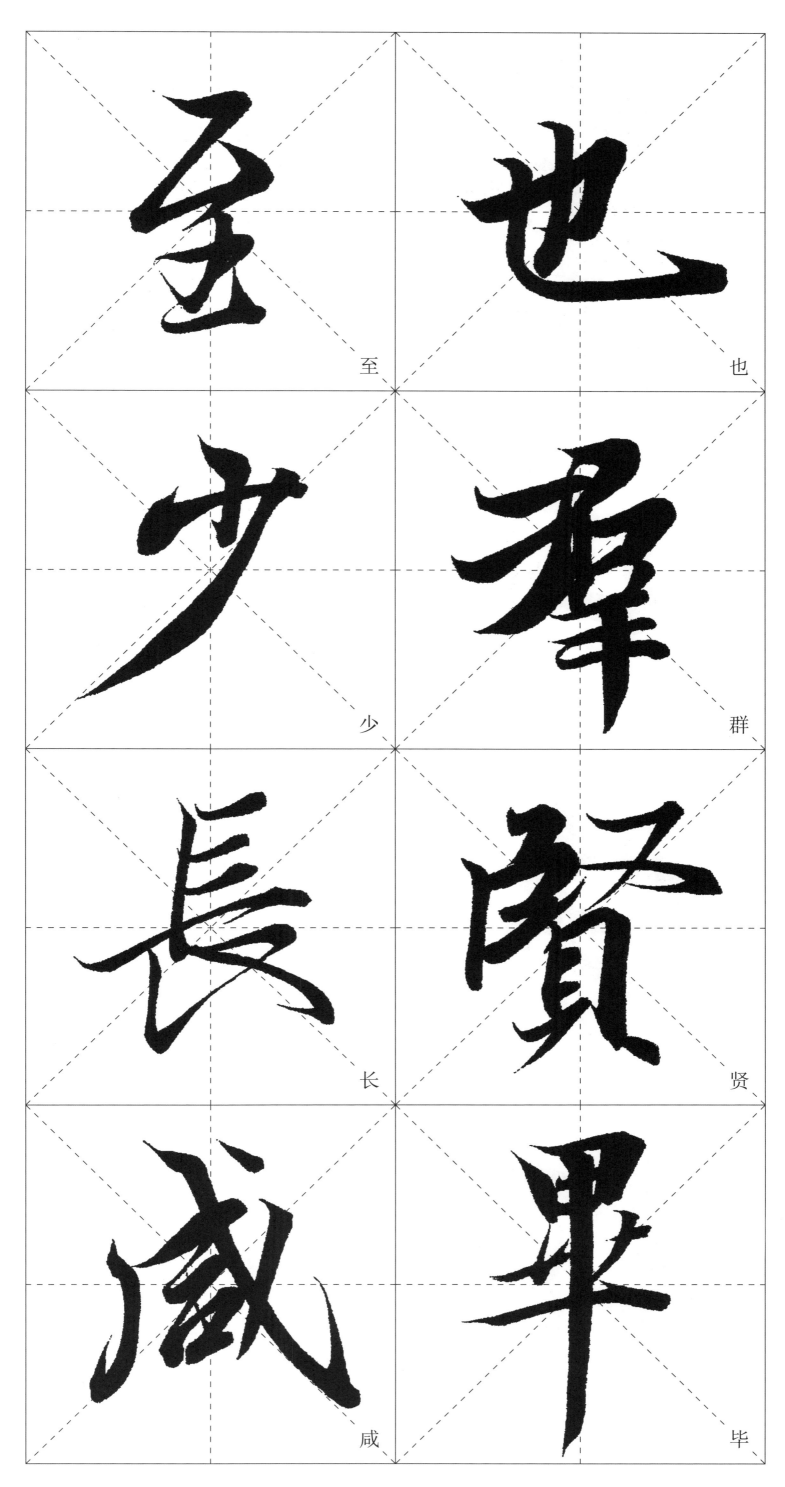

至　也

少　群

长　贤

咸　毕

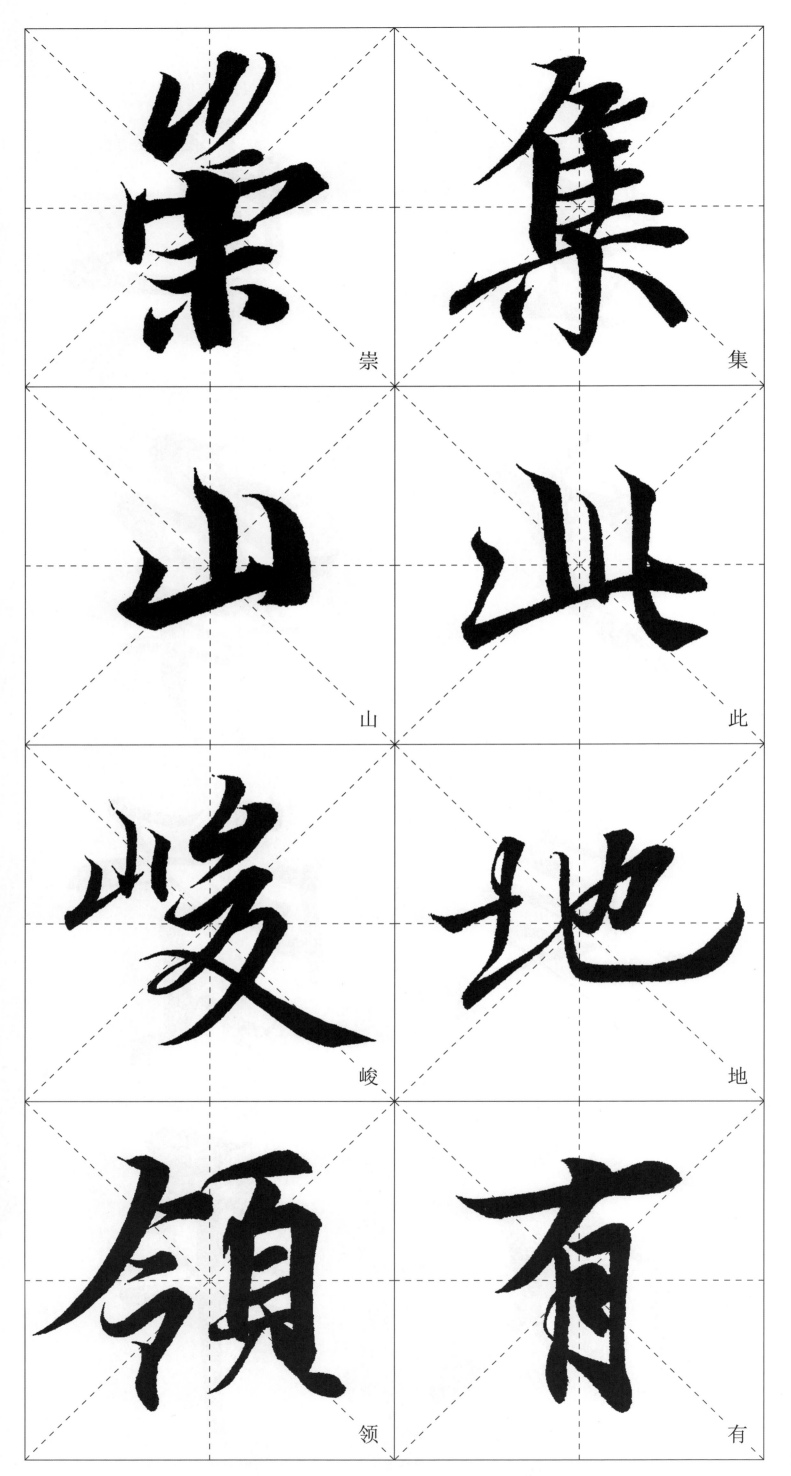

崇

集

山

此

峻

地

领

有

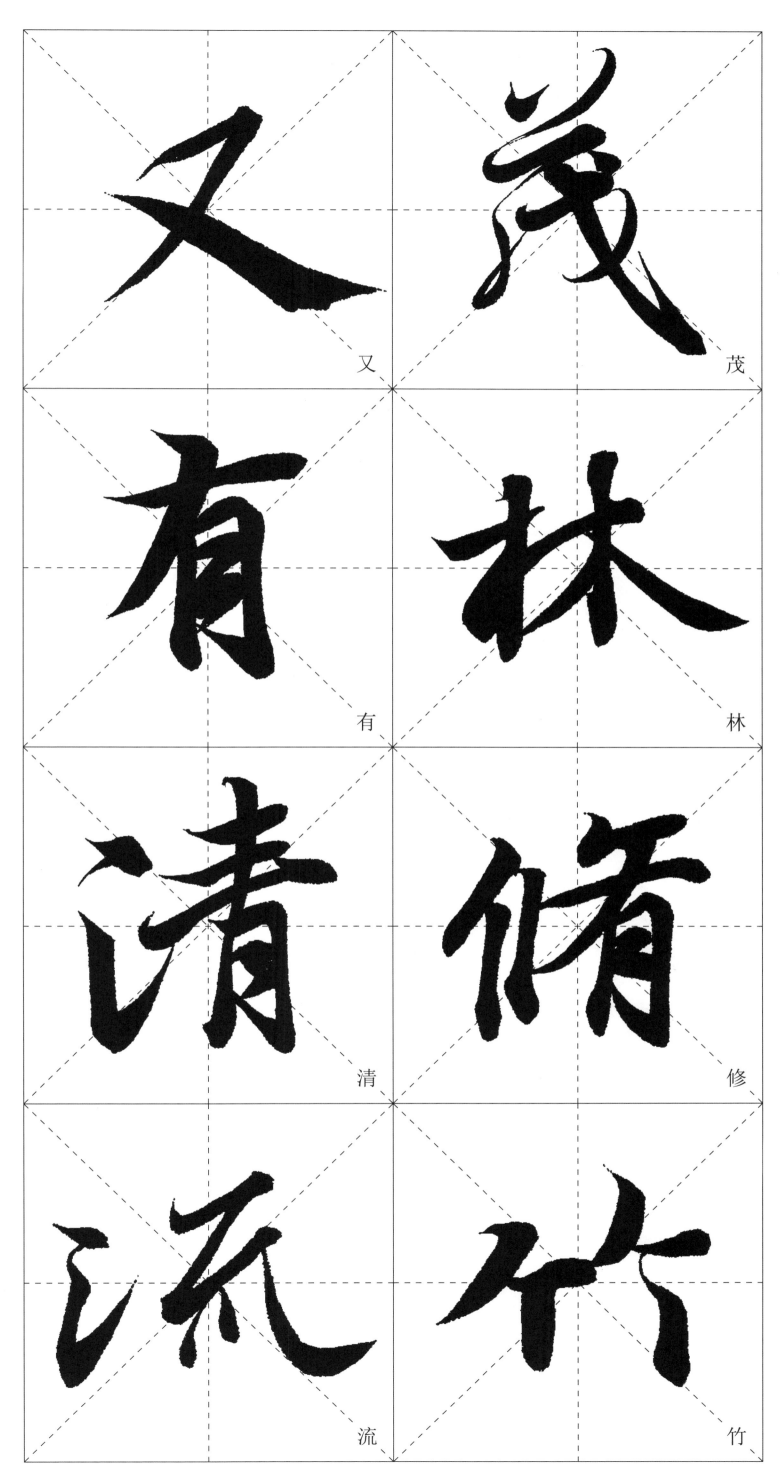

又　茂

有　林

清　修

流　竹

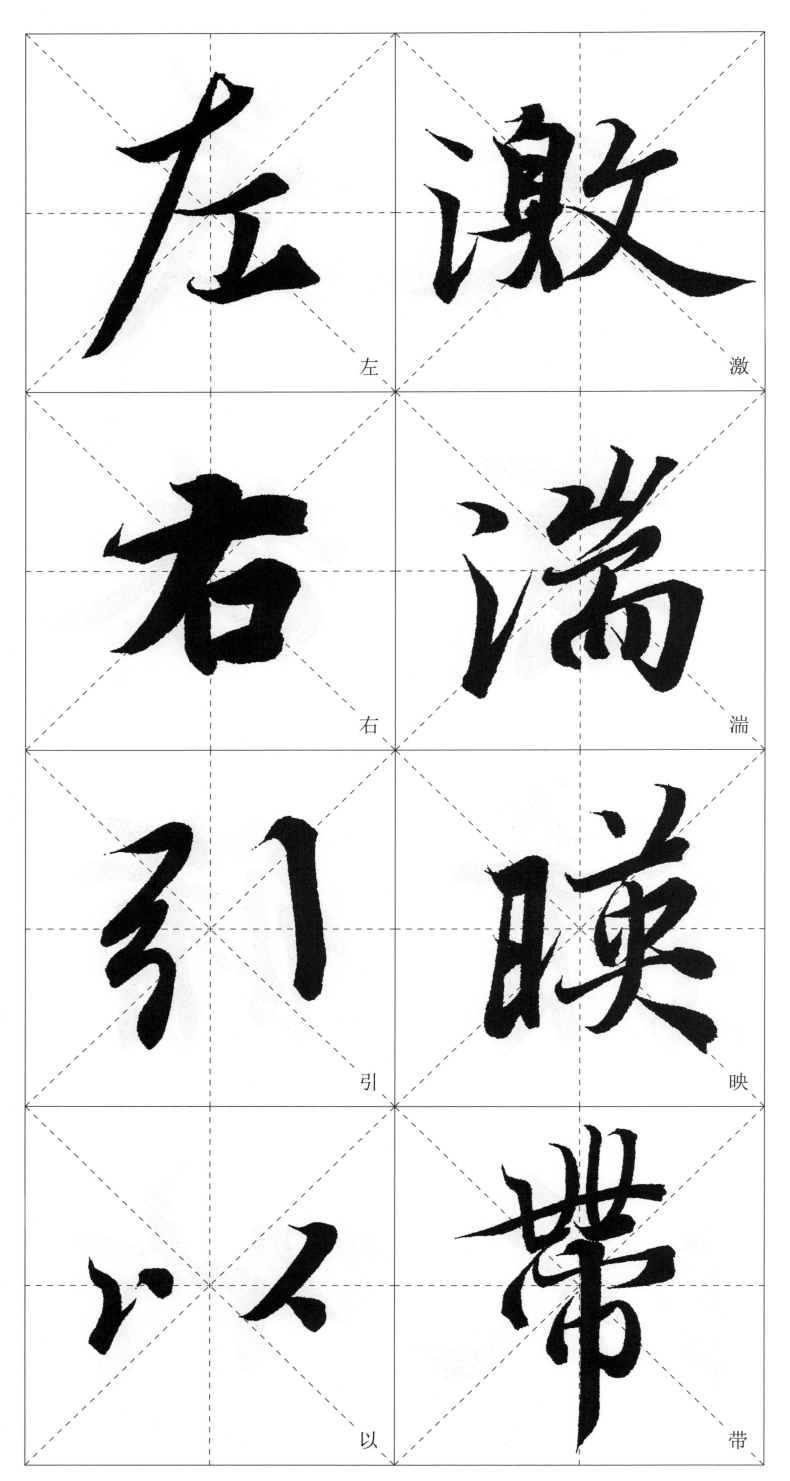

左

激

右

湍

引

映

以

帯

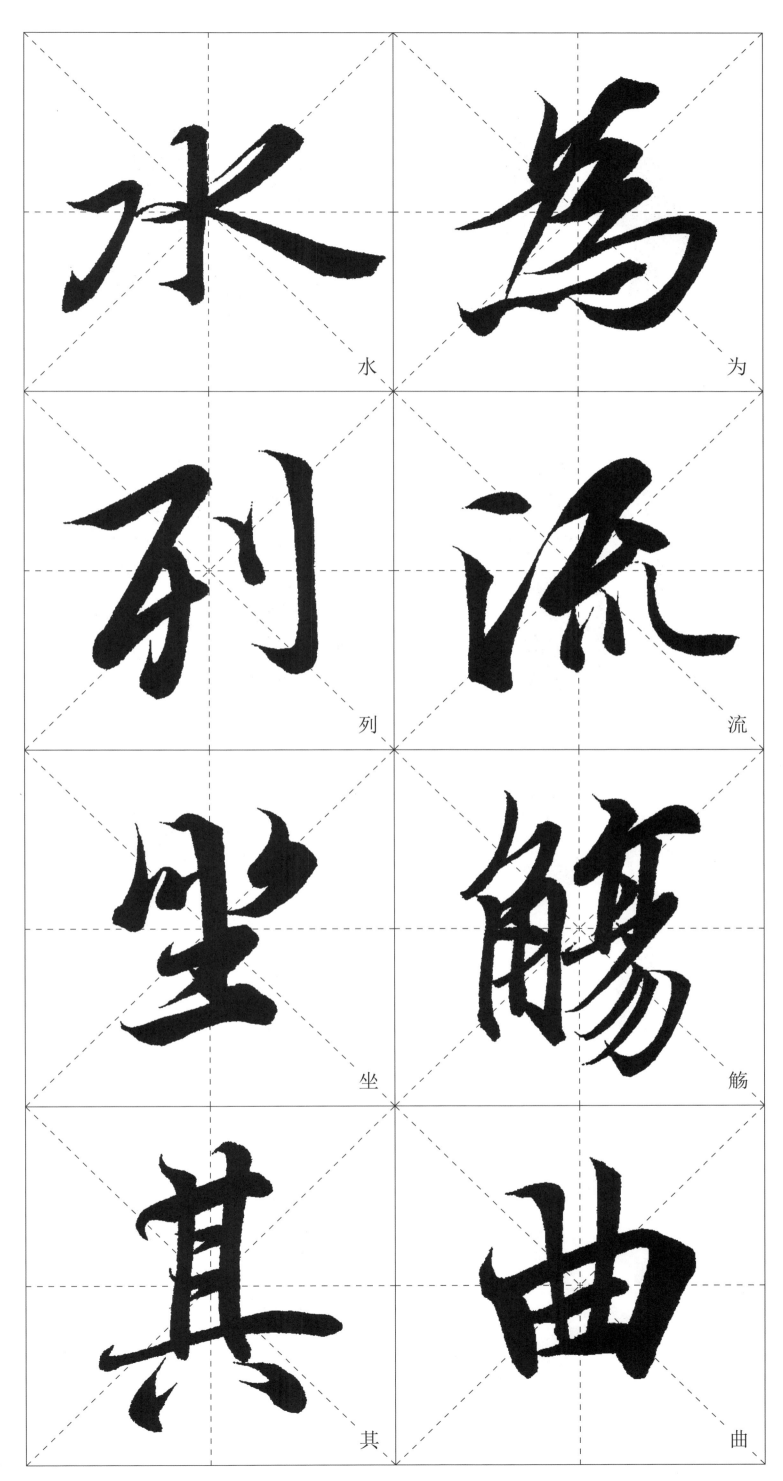

水

为

列

流

坐

觞

其

曲

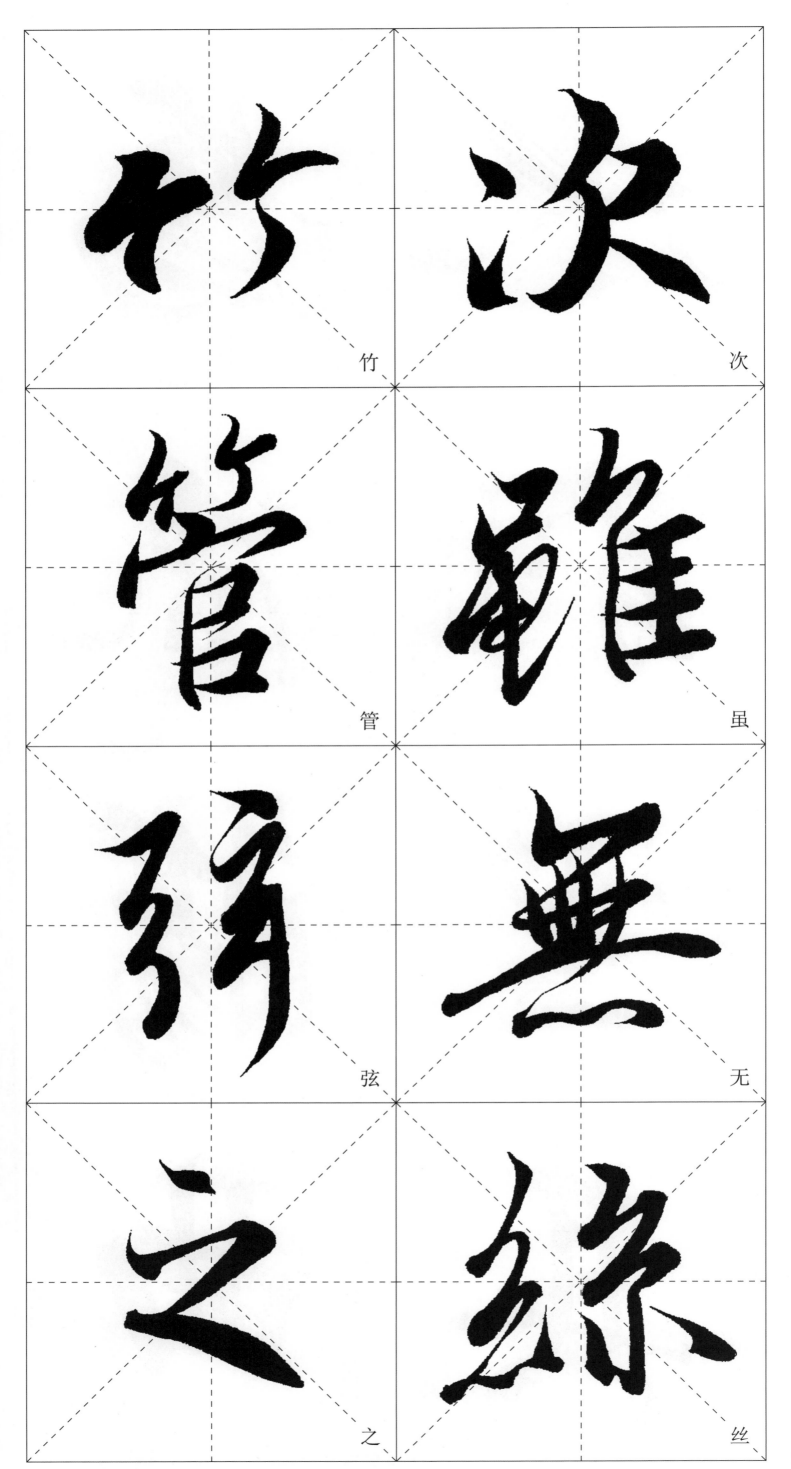

竹

次

管

虽

弦

无

之

丝

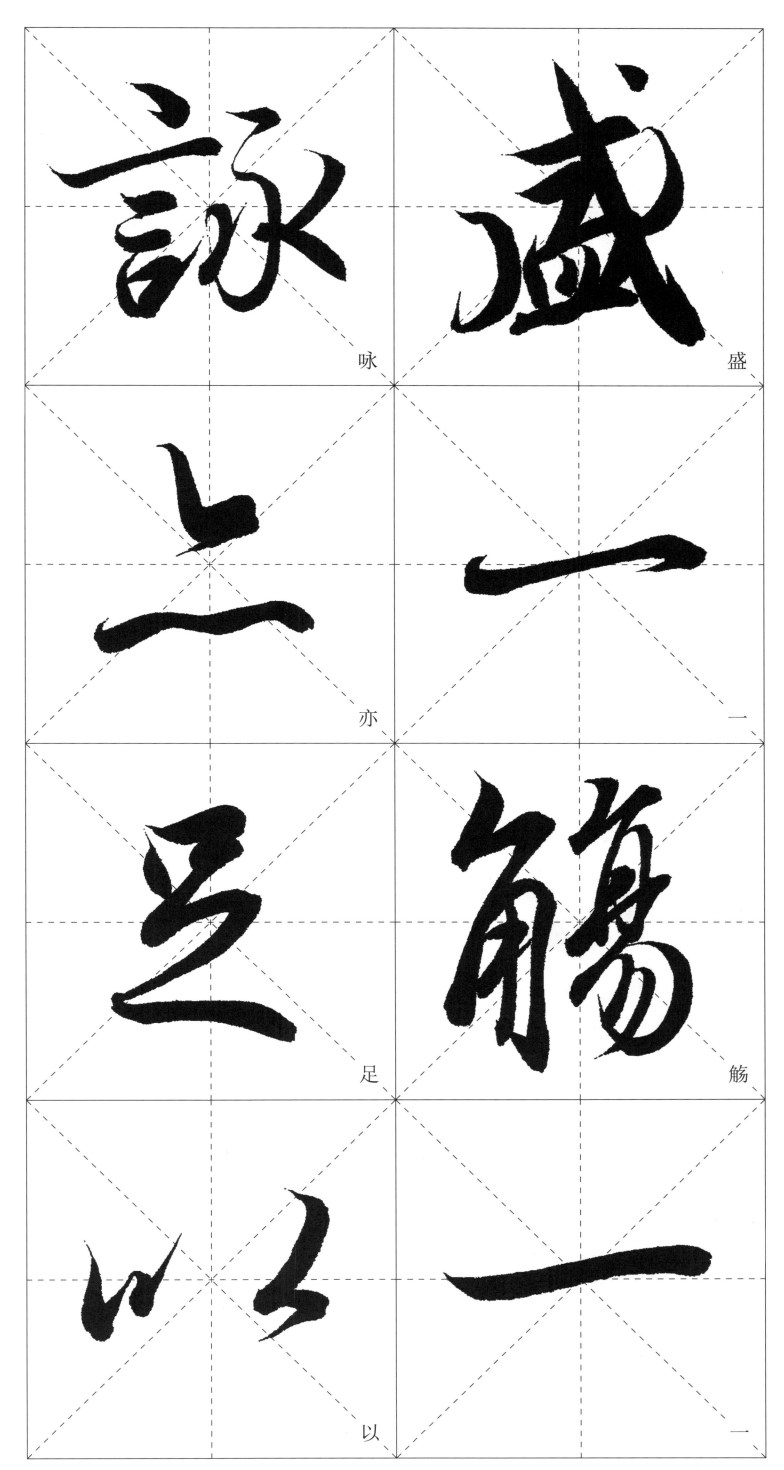

咏

盛

亦

一

足

觞

以

詠

一

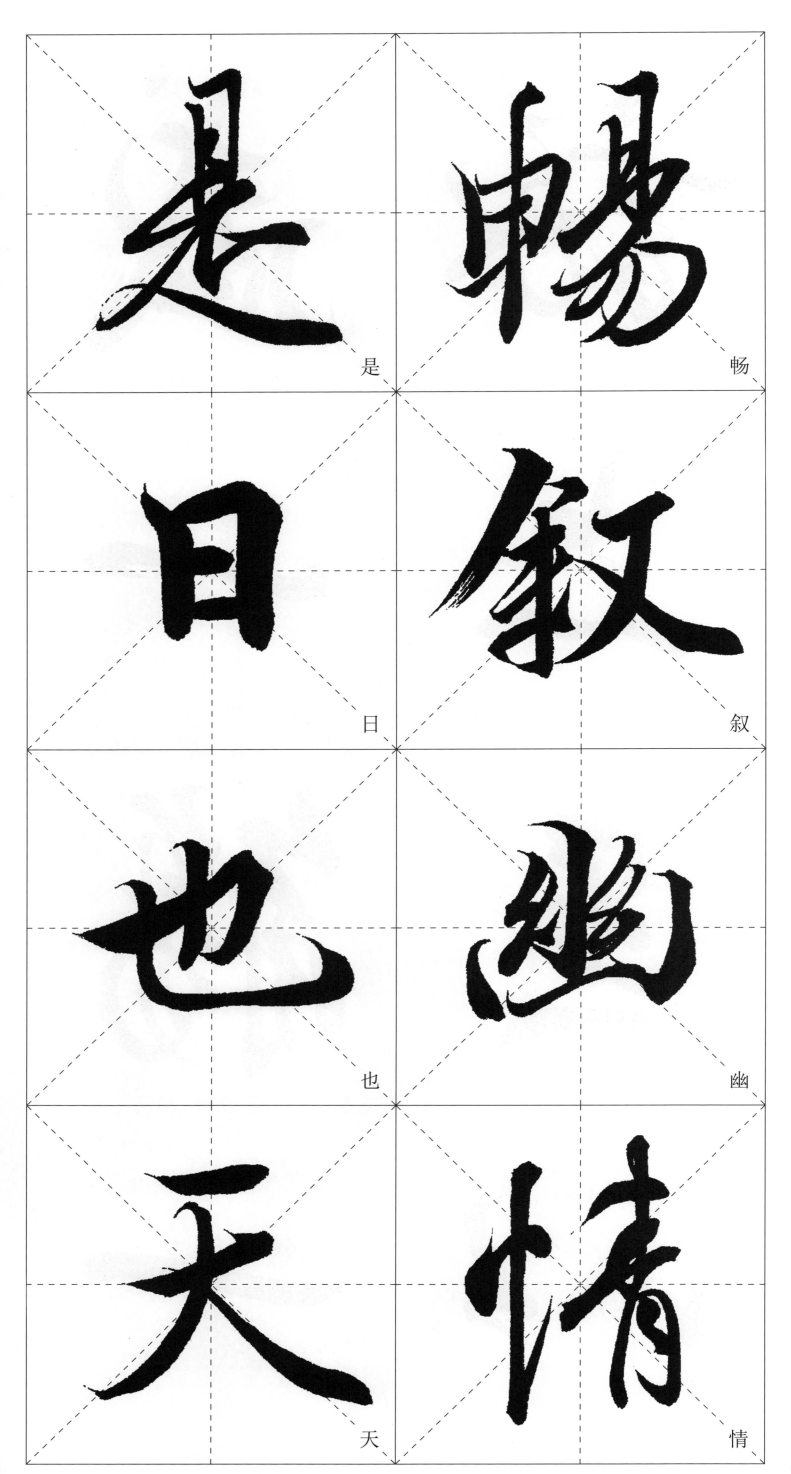

是

日

也

天

畅

叙

幽

情

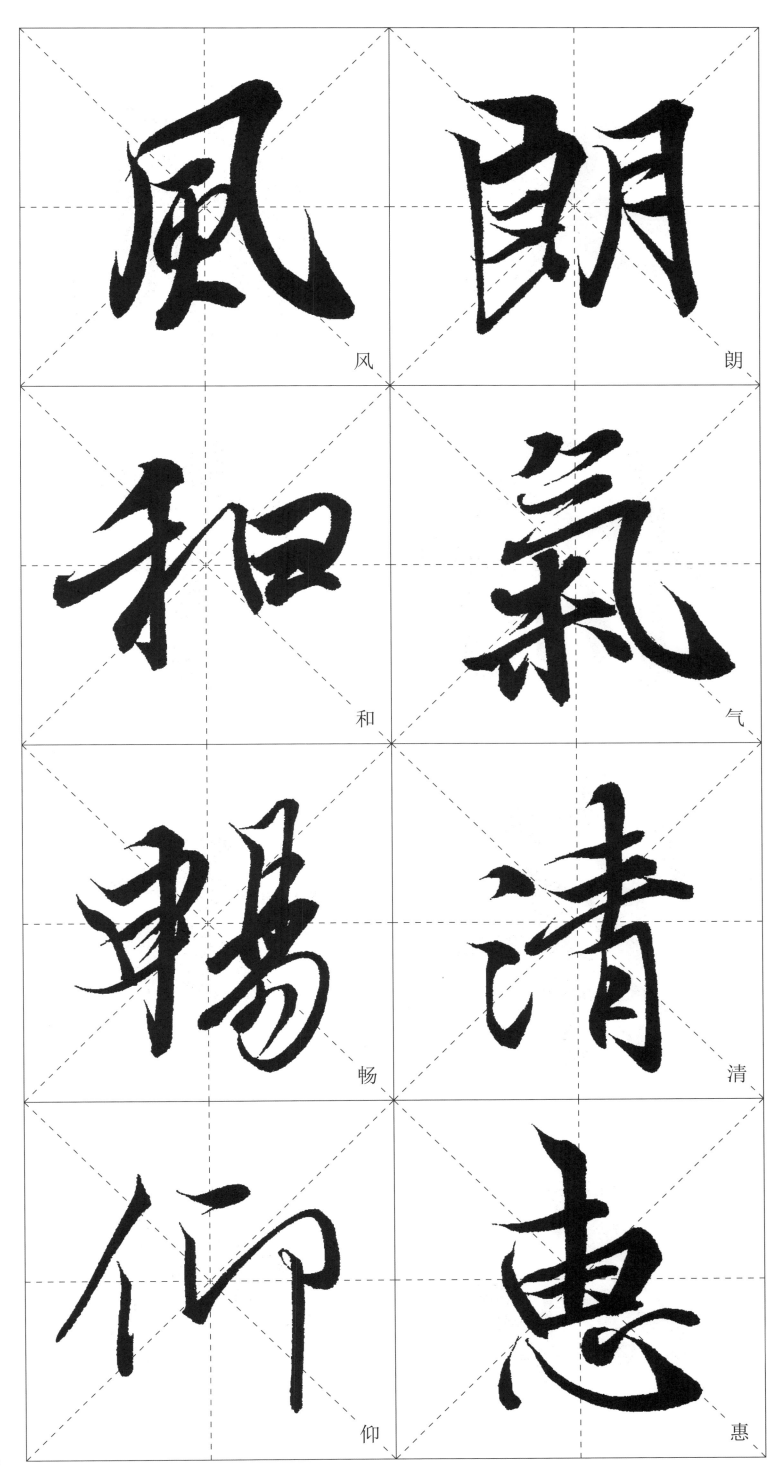

风

朗

和

气

畅

清

仰

惠

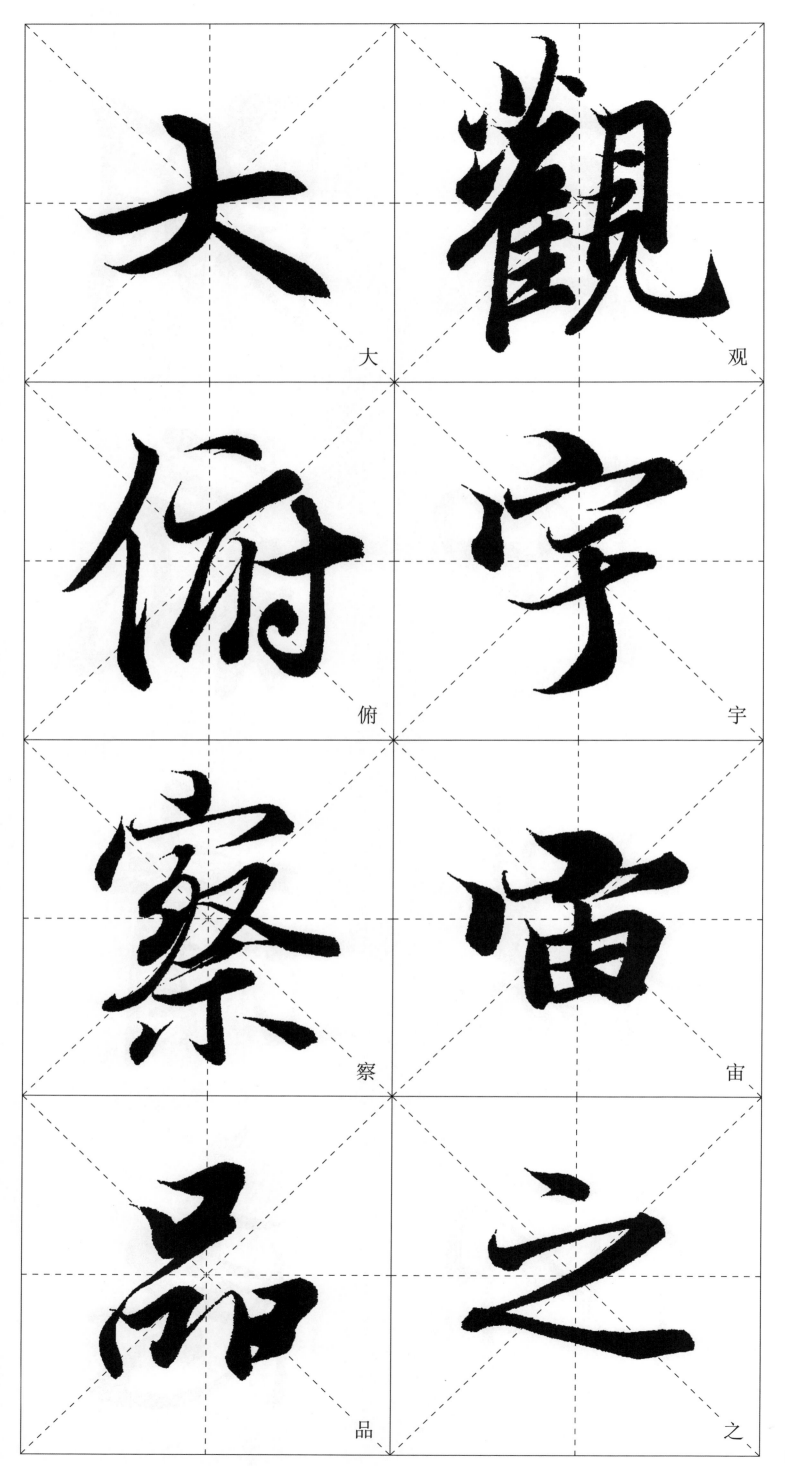

観
大
俯
宇
察
宙
品
之

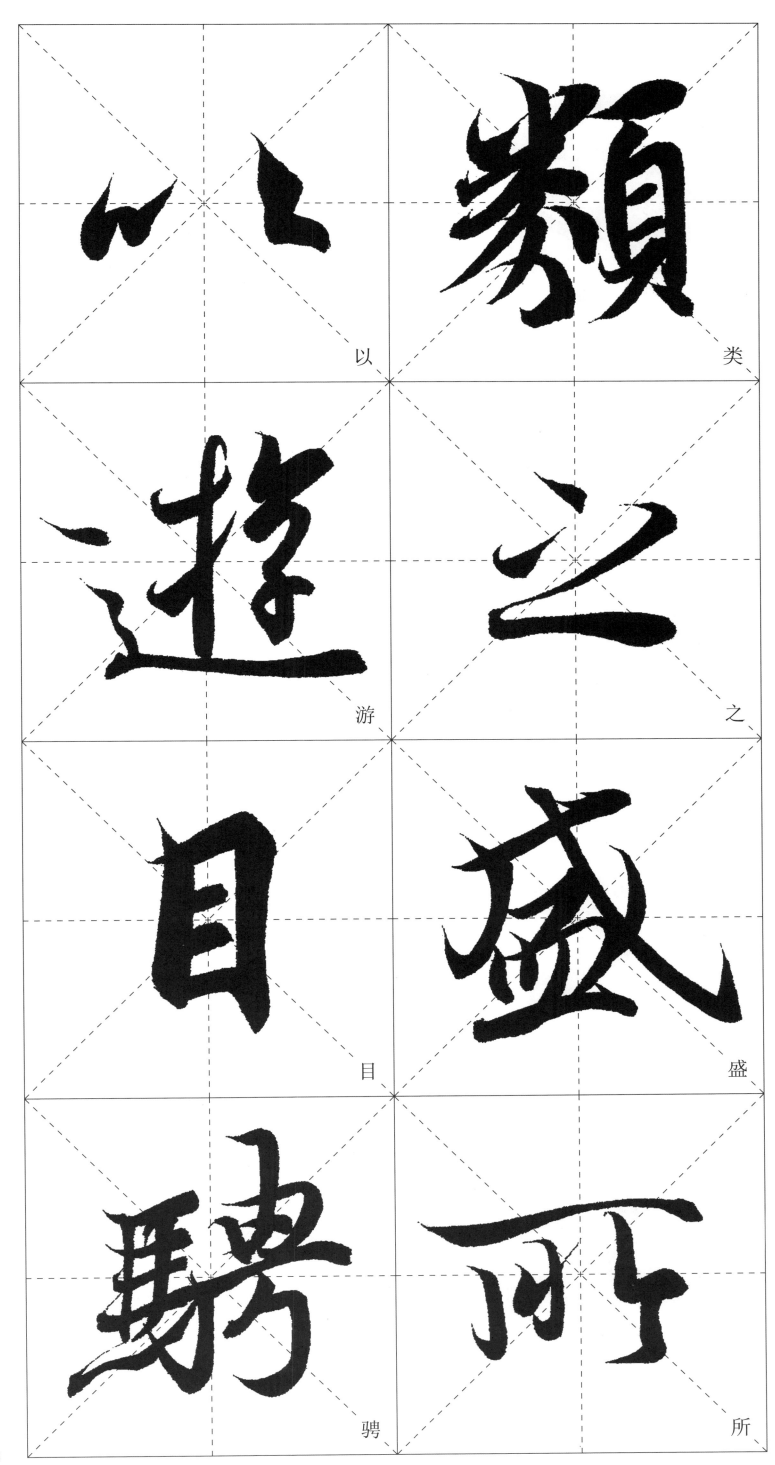

以 类

游 之

目 盛

骋 所

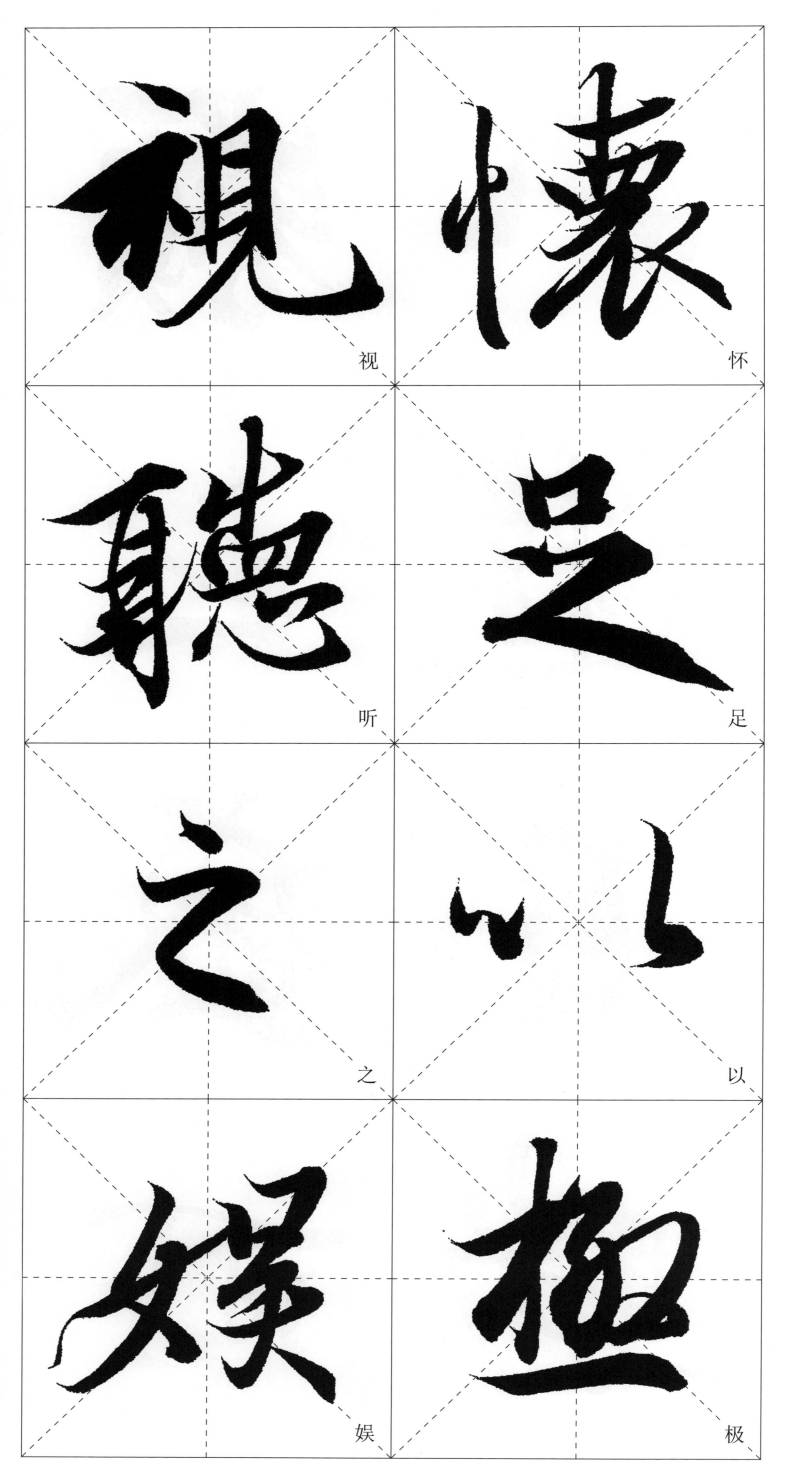

視

怀

听

足

之

以

娱

极

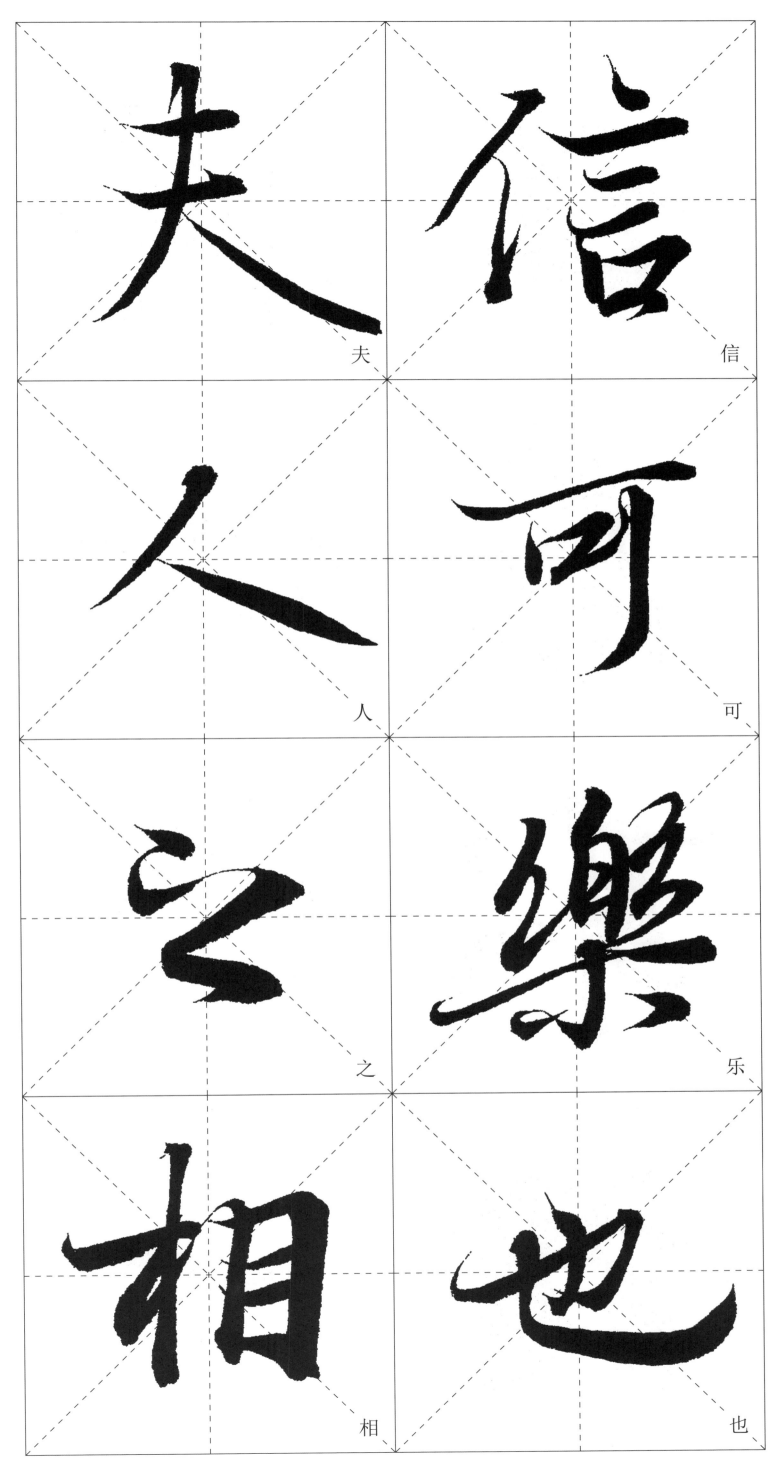

夫人信可乐也之相

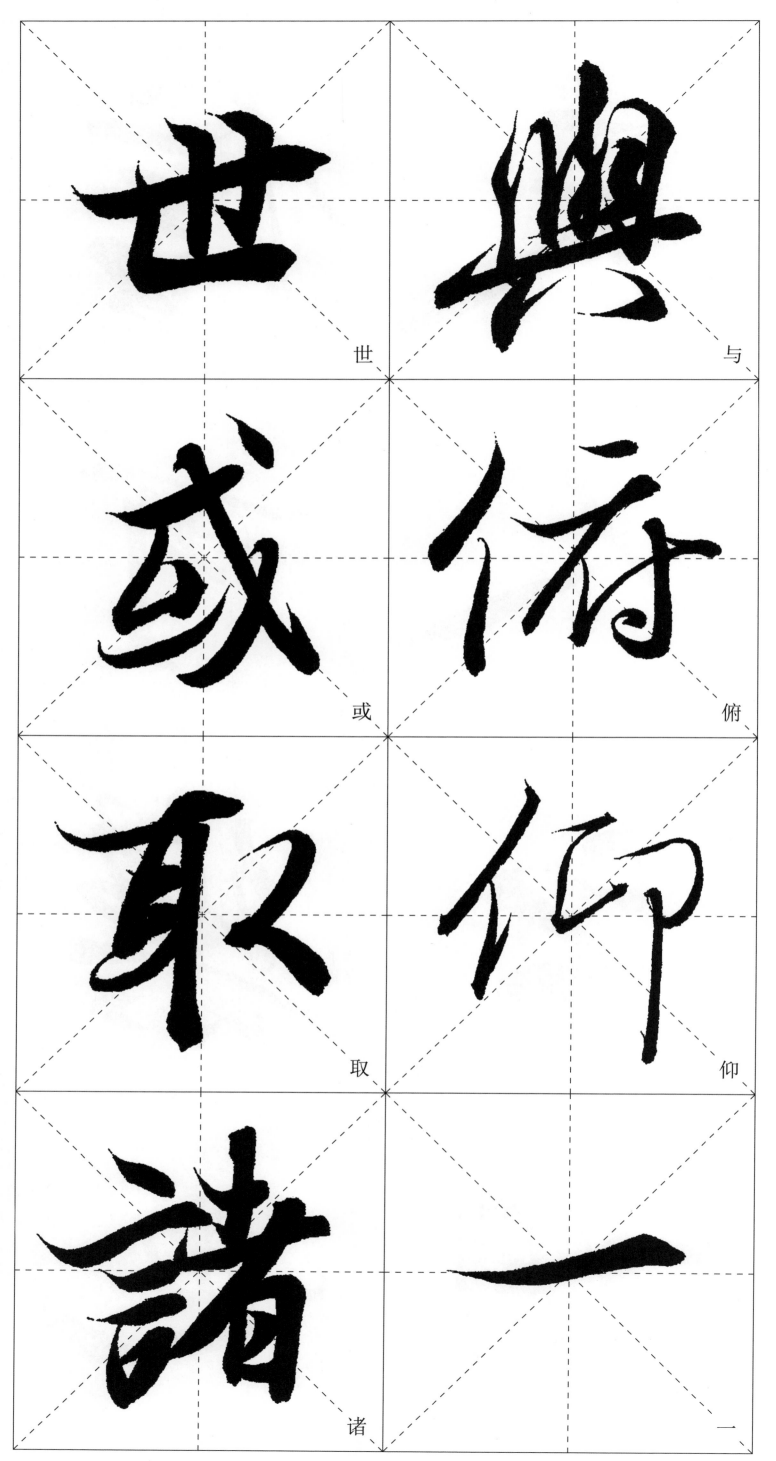

世

或

取

诸

与

俯

仰

一

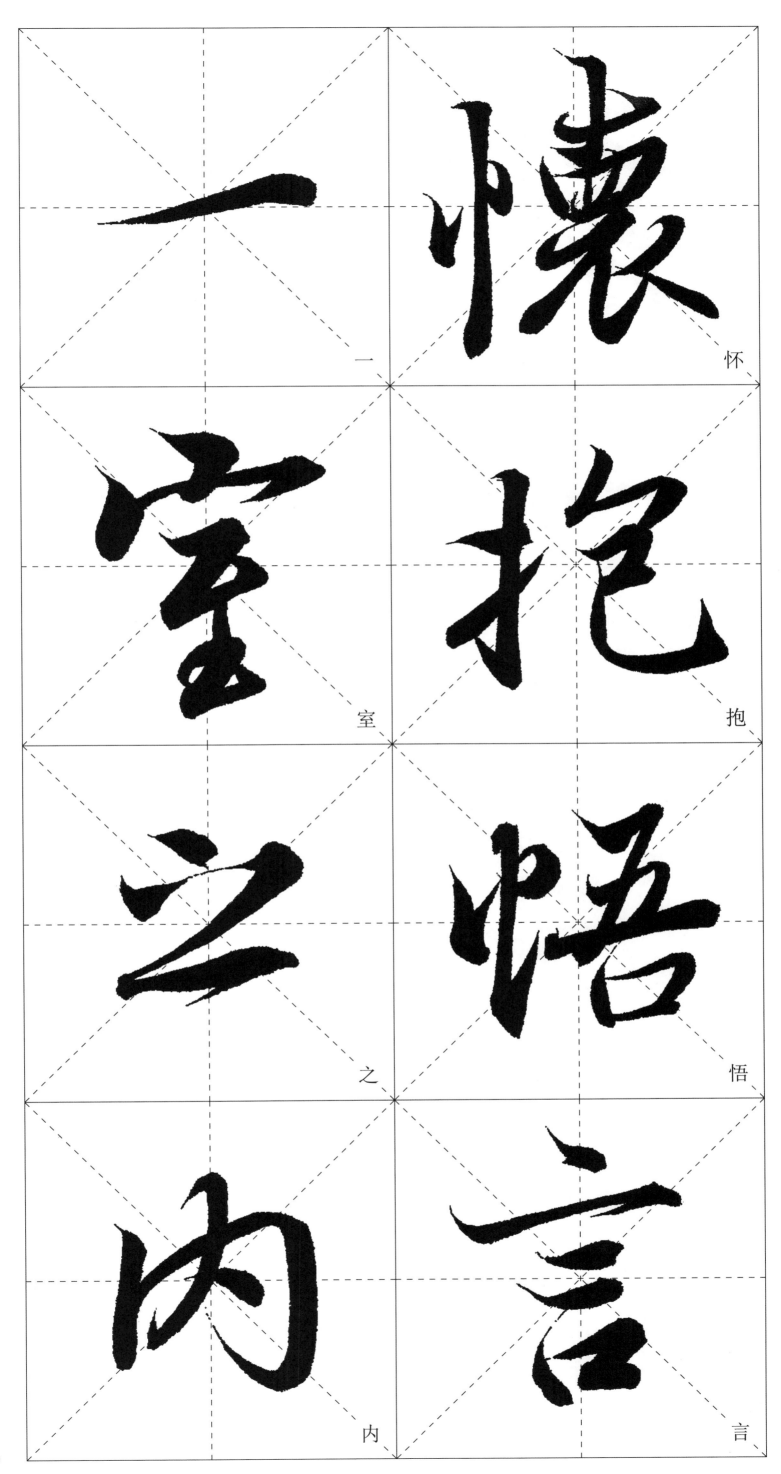

一 懷 怀

室 抱 抱

之 悟 悟

内 言 言

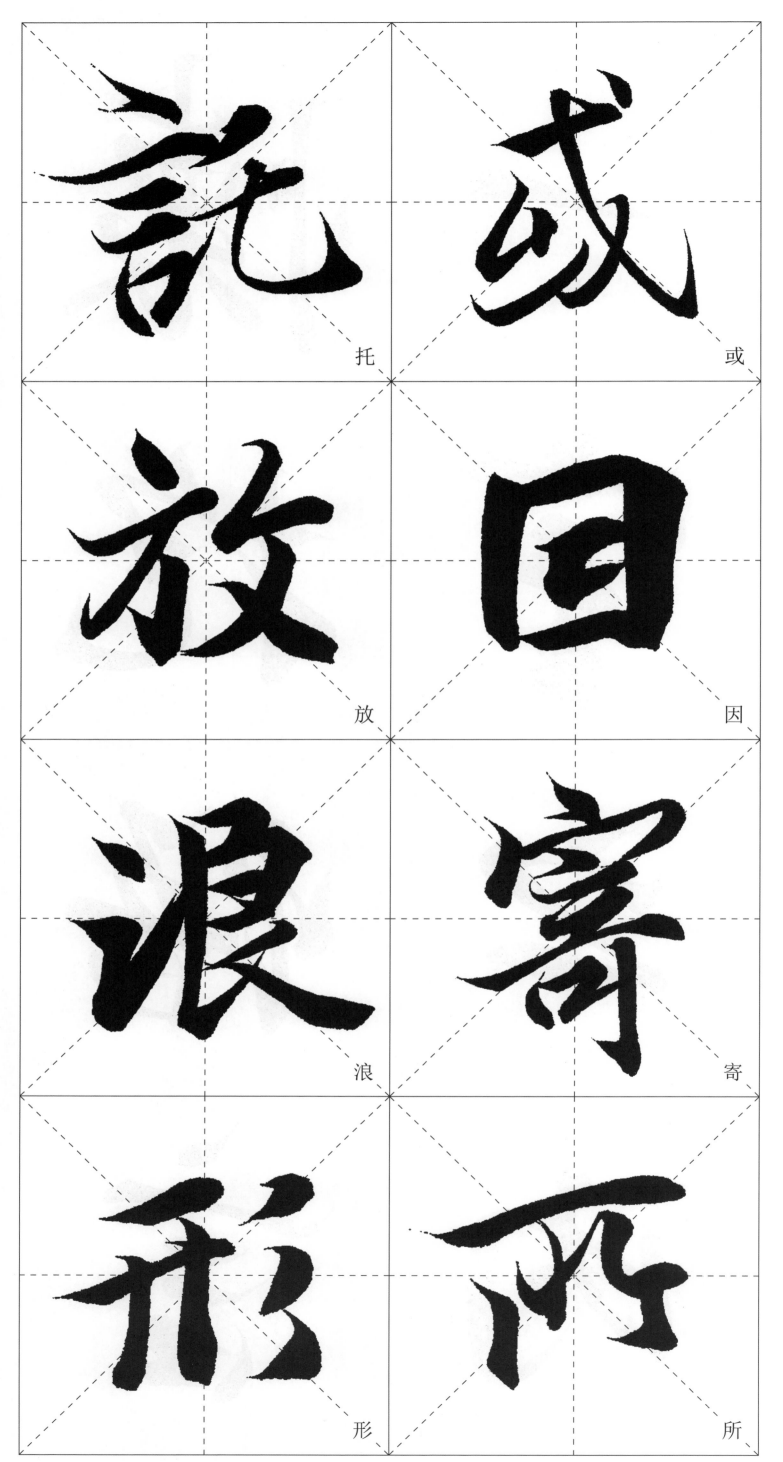

託

或

放

因

浪

寄

形

所

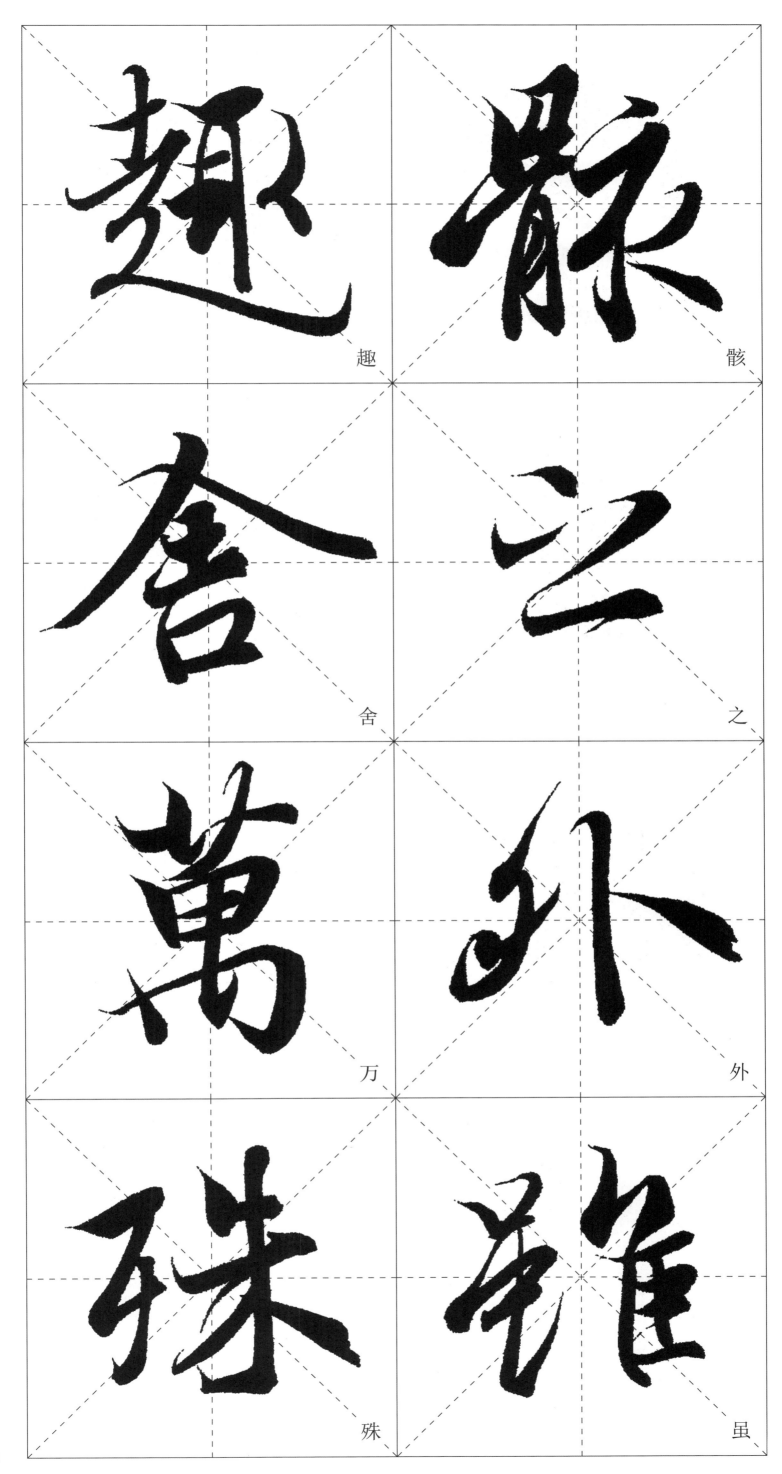

趣

骸

舍

之

万

外

殊

虽

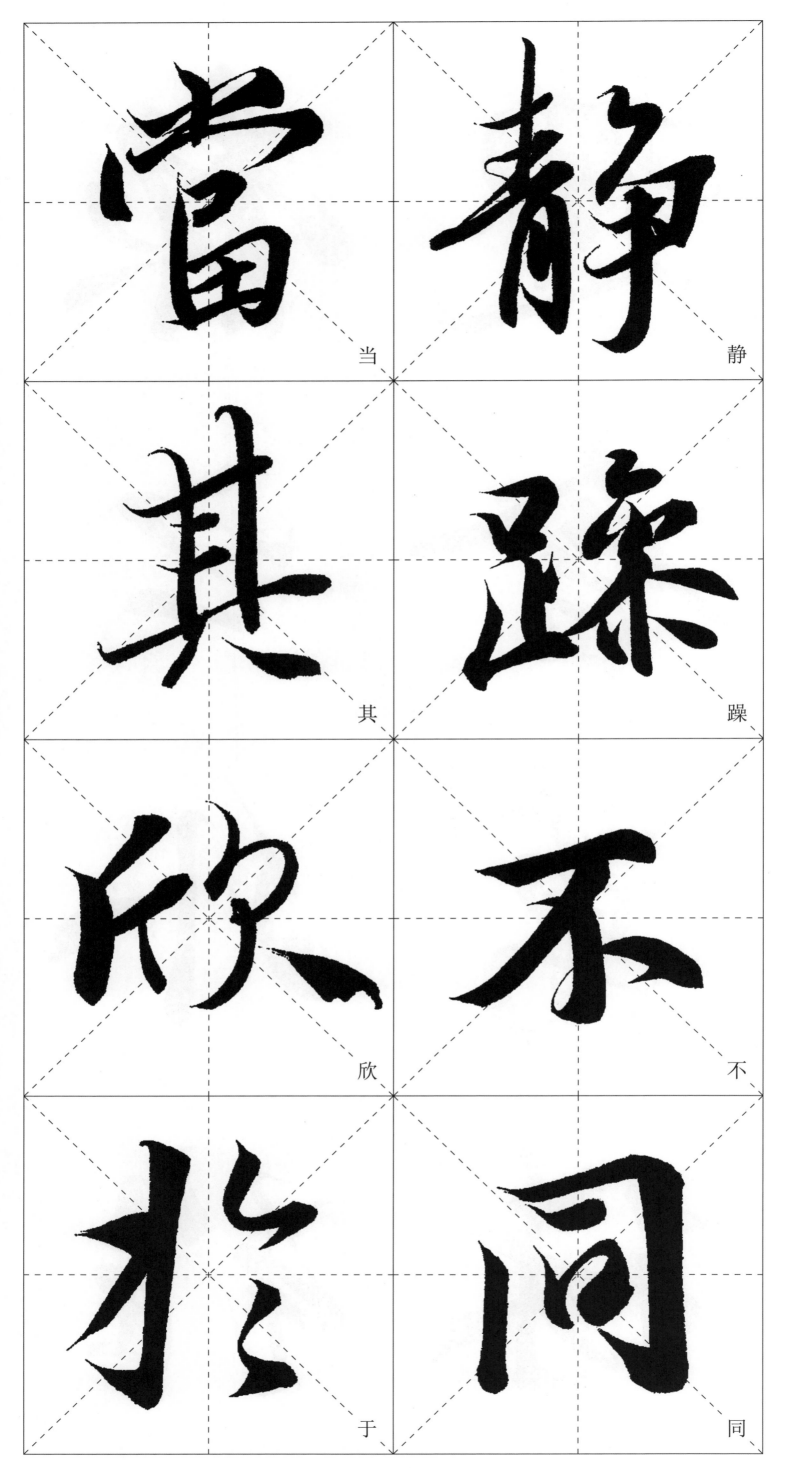

当

静

其

躁

欣

不

于

同

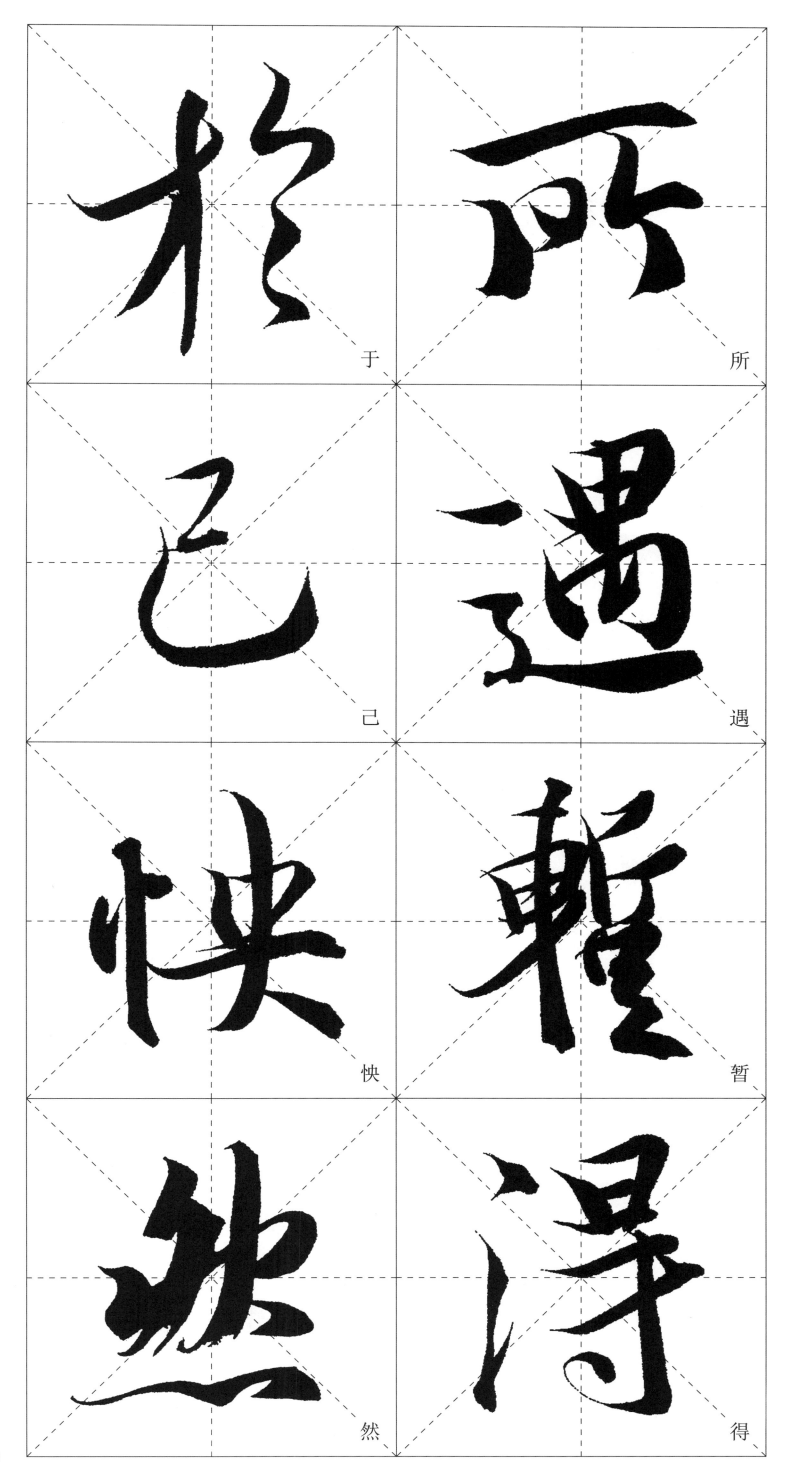

於

所

己

遇

快

暫

然

得

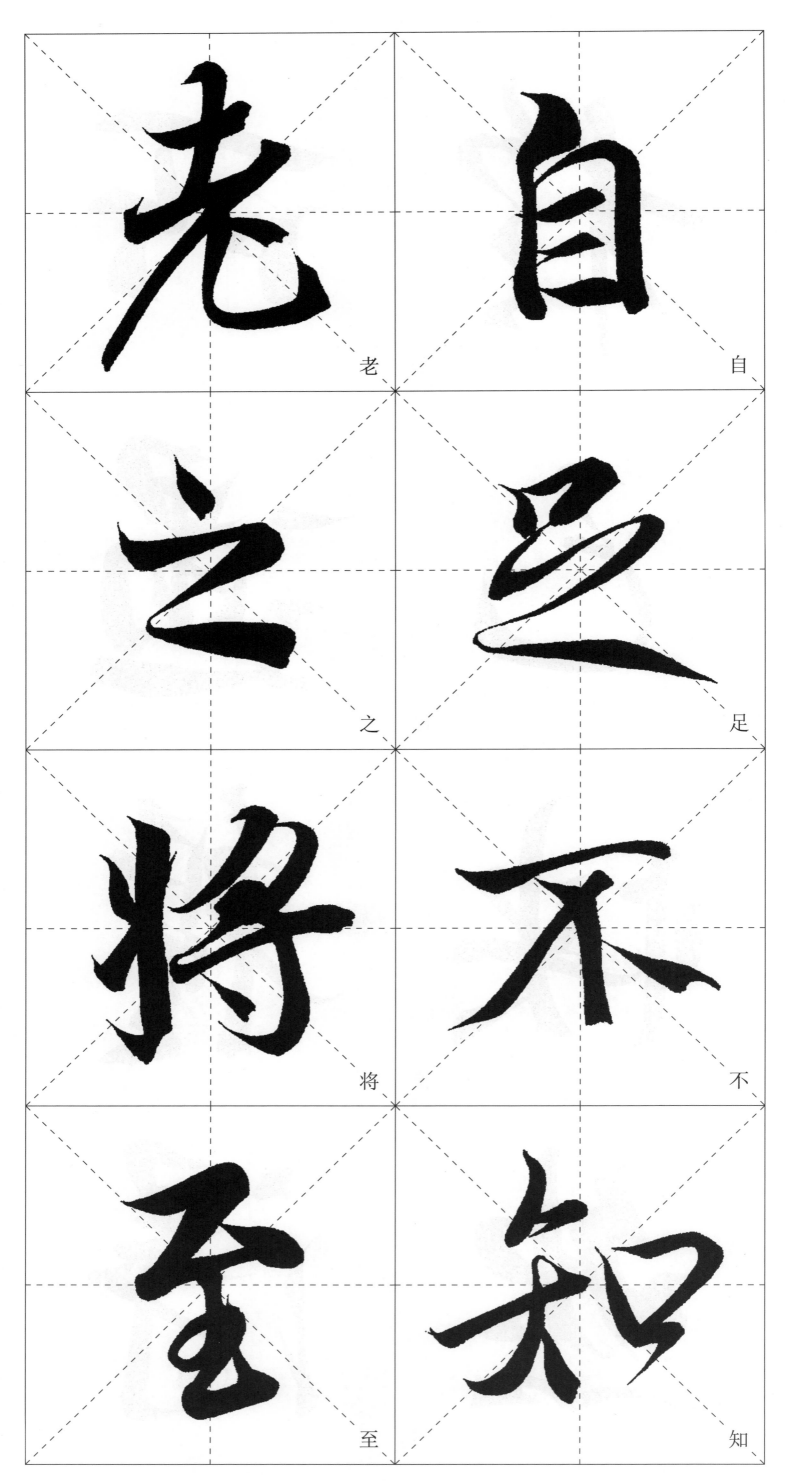

老

自

之

足

将

不

至

知

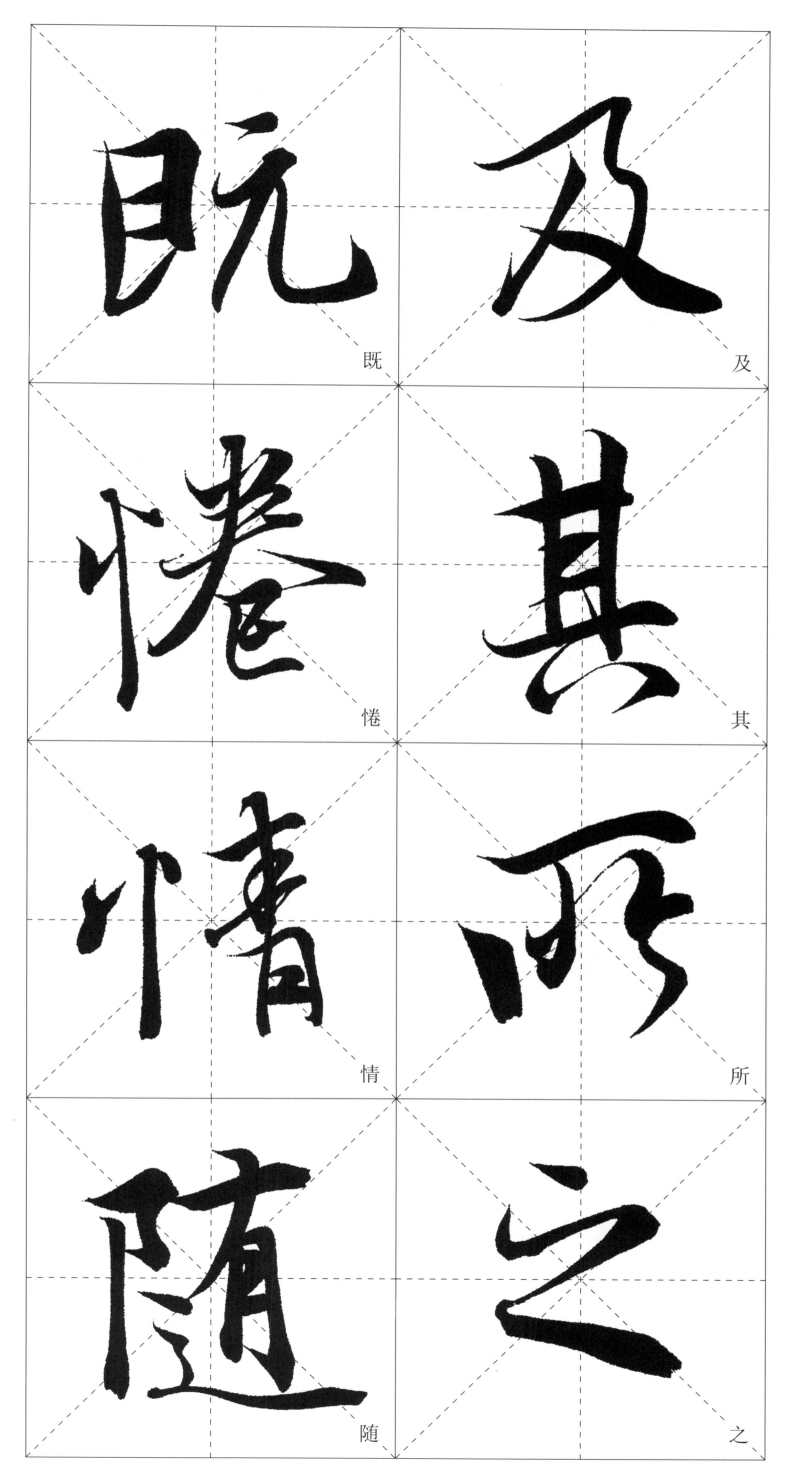

既

及

惓

其

情

所

随

之

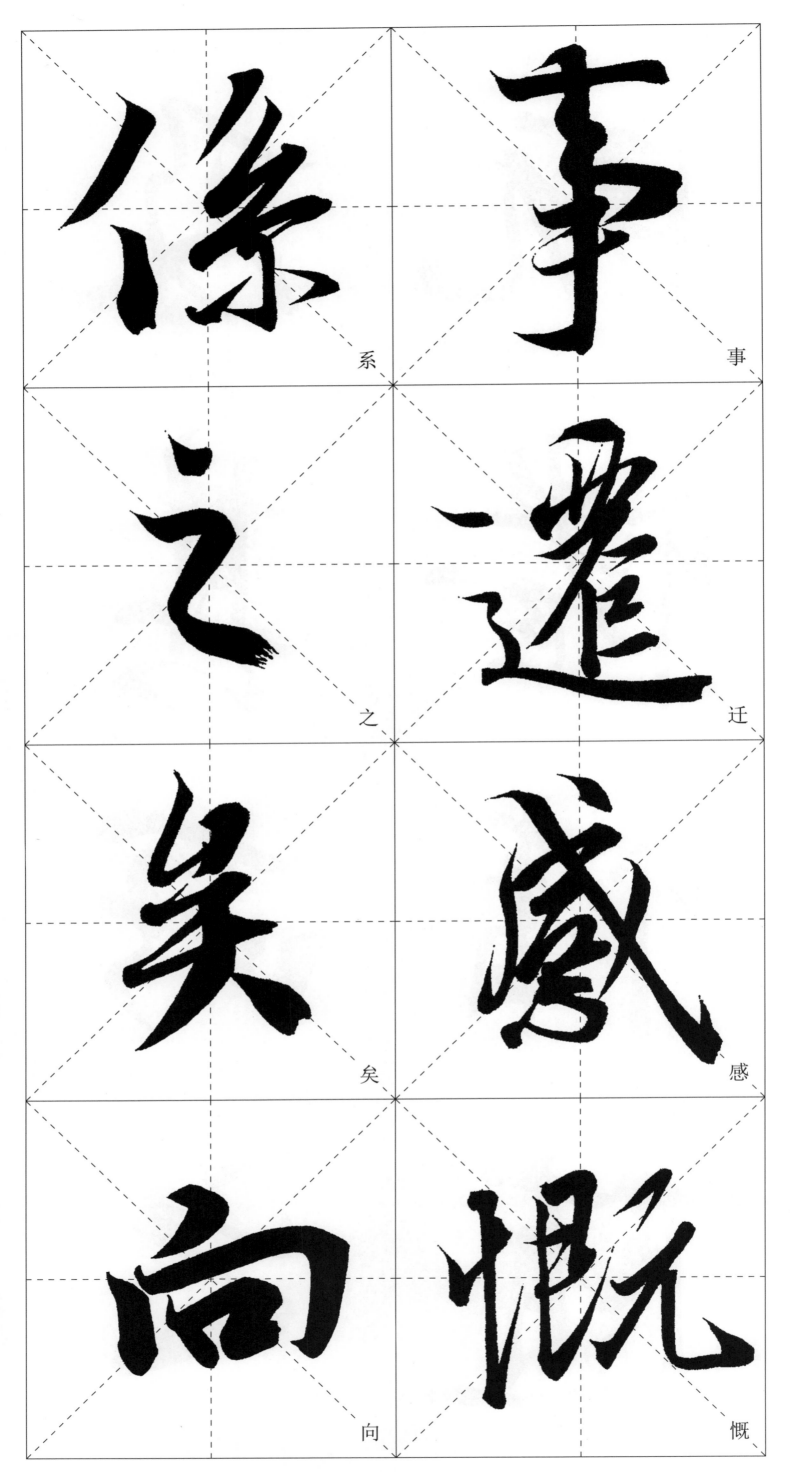

系　事

之　迁

矣　感

向　慨

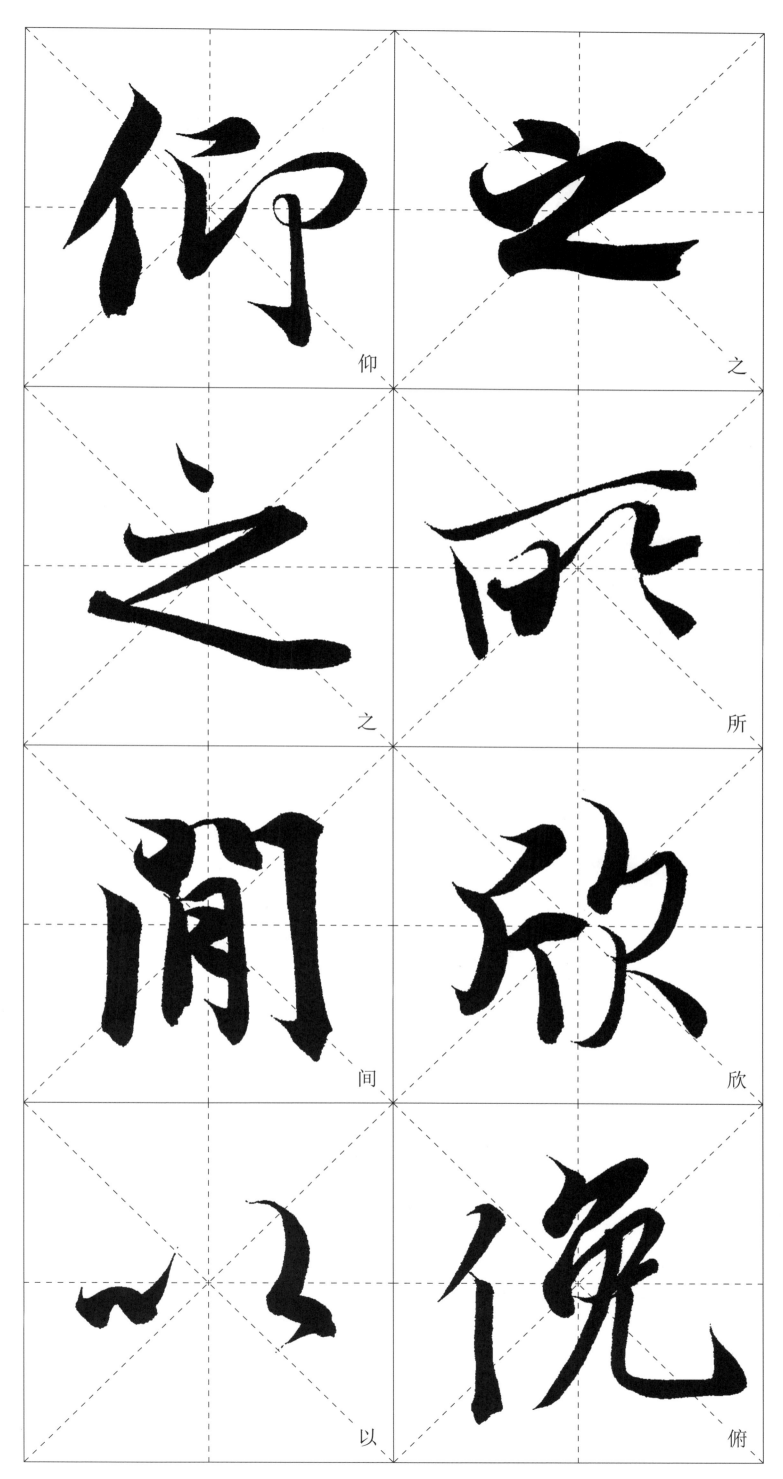

仰

之

间

以

之

所

欣

俯

不

为

能

陈

不

迹

以

犹

38

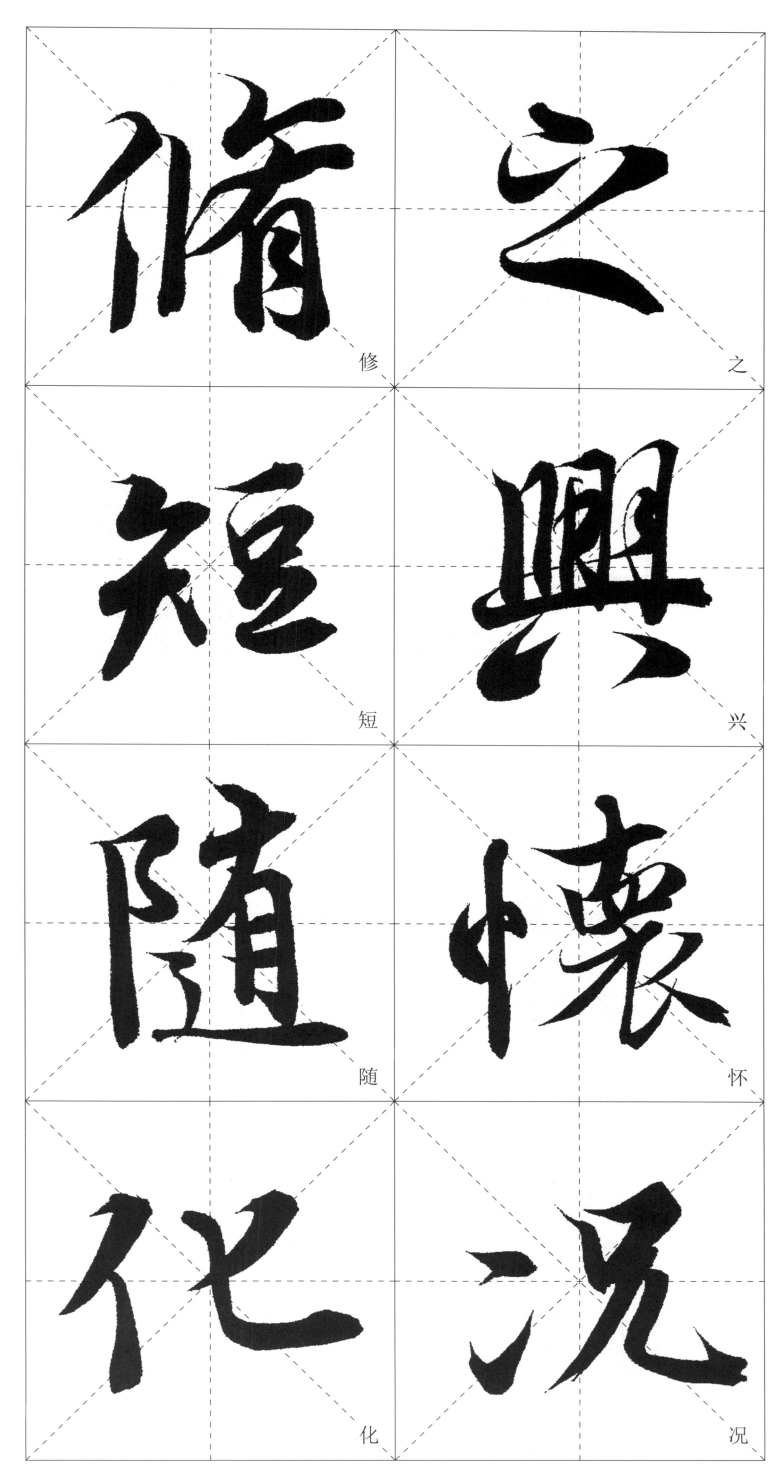

修　之　短　兴　随　怀　化　况

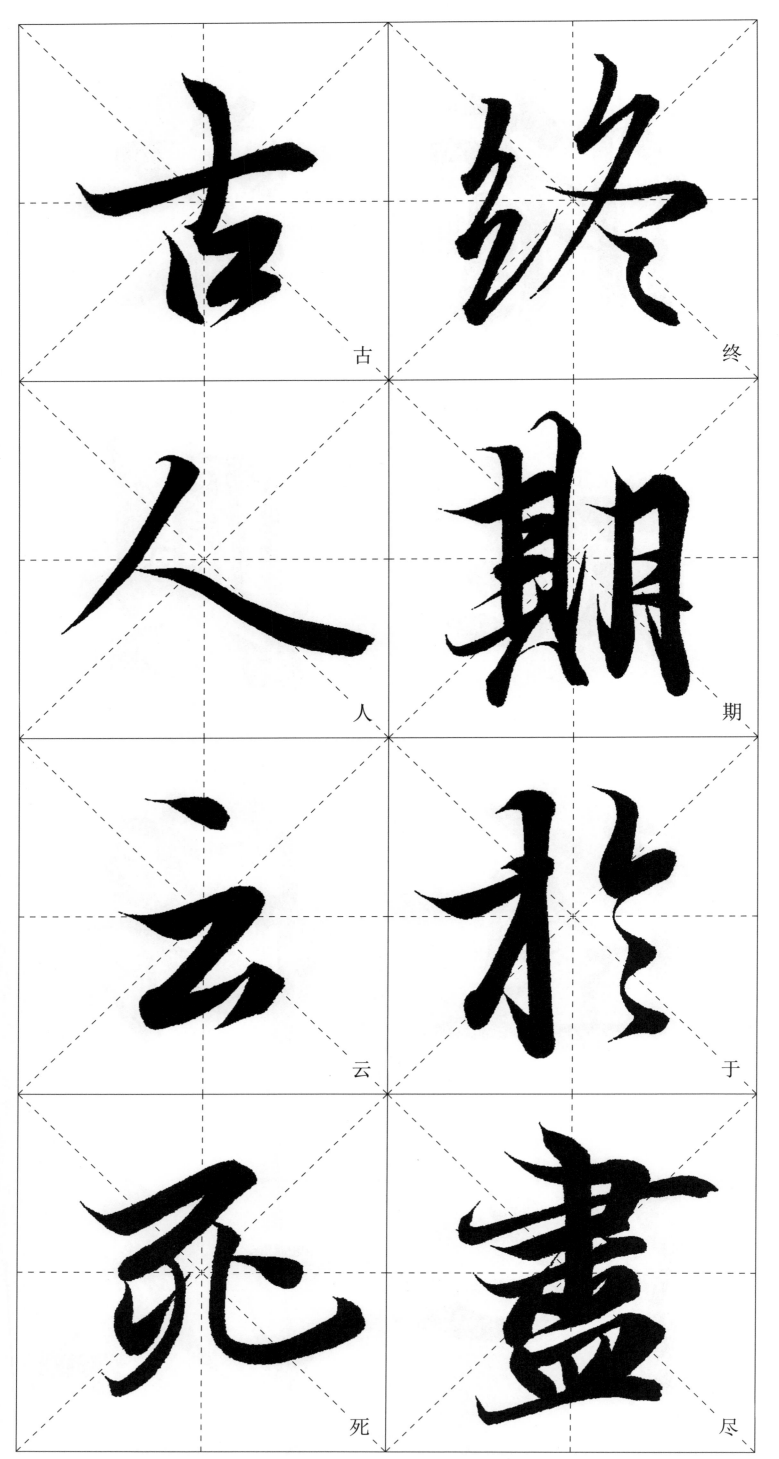

古

终

人

期

云

于

死

尽

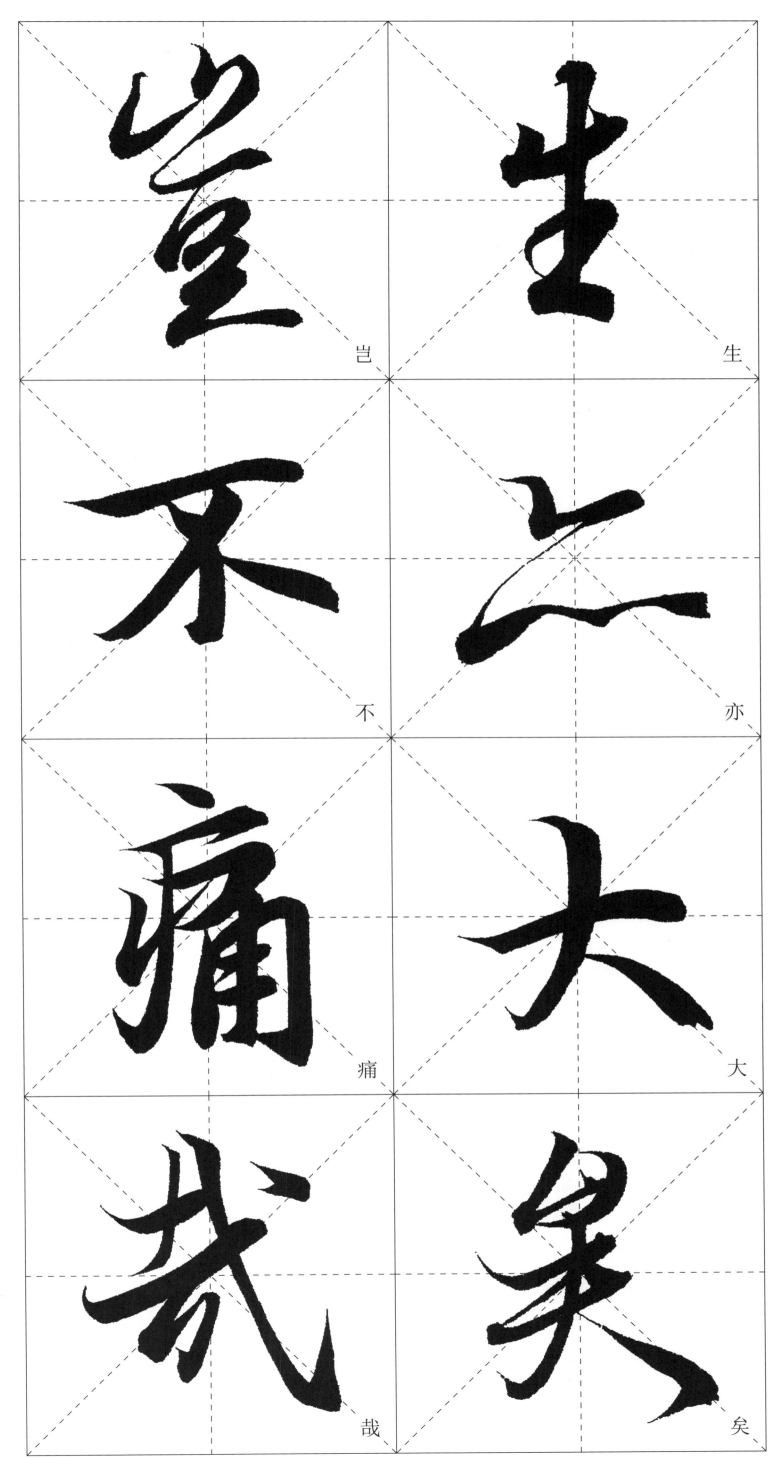

岂 生

不 亦

痛 大

哉 矣

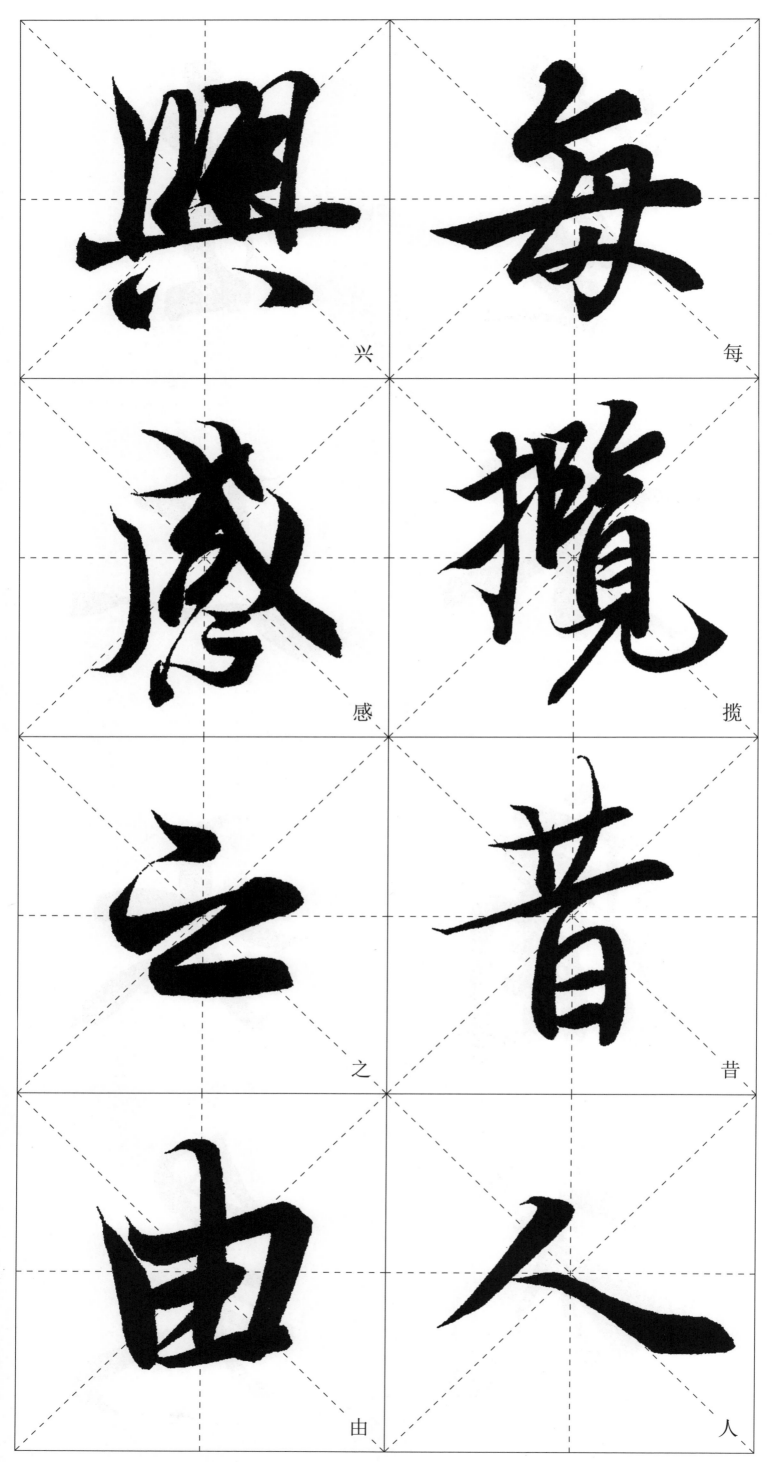

興

每

感

攬

之

昔

由

人

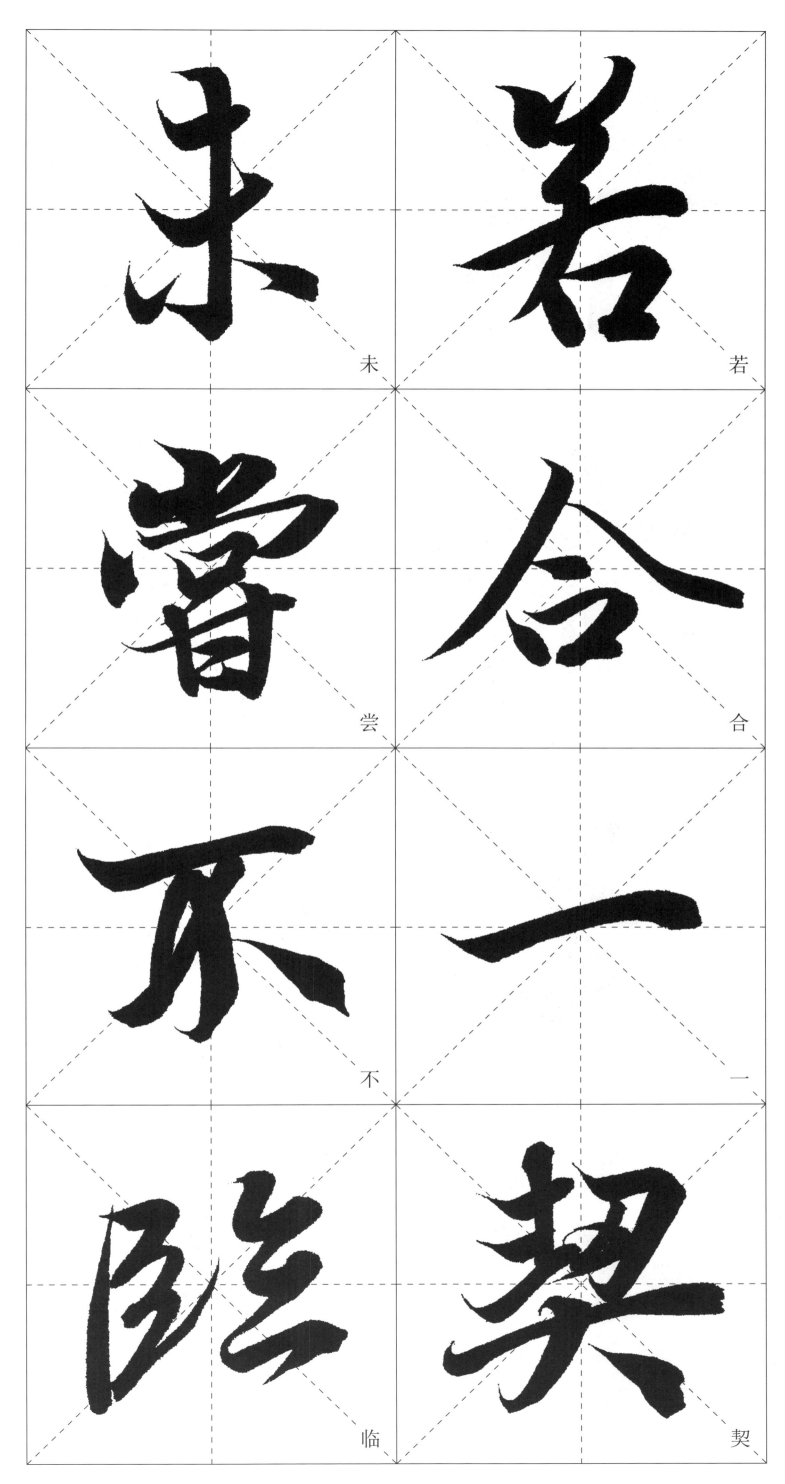

未

若

尝

合

不

一

临

契

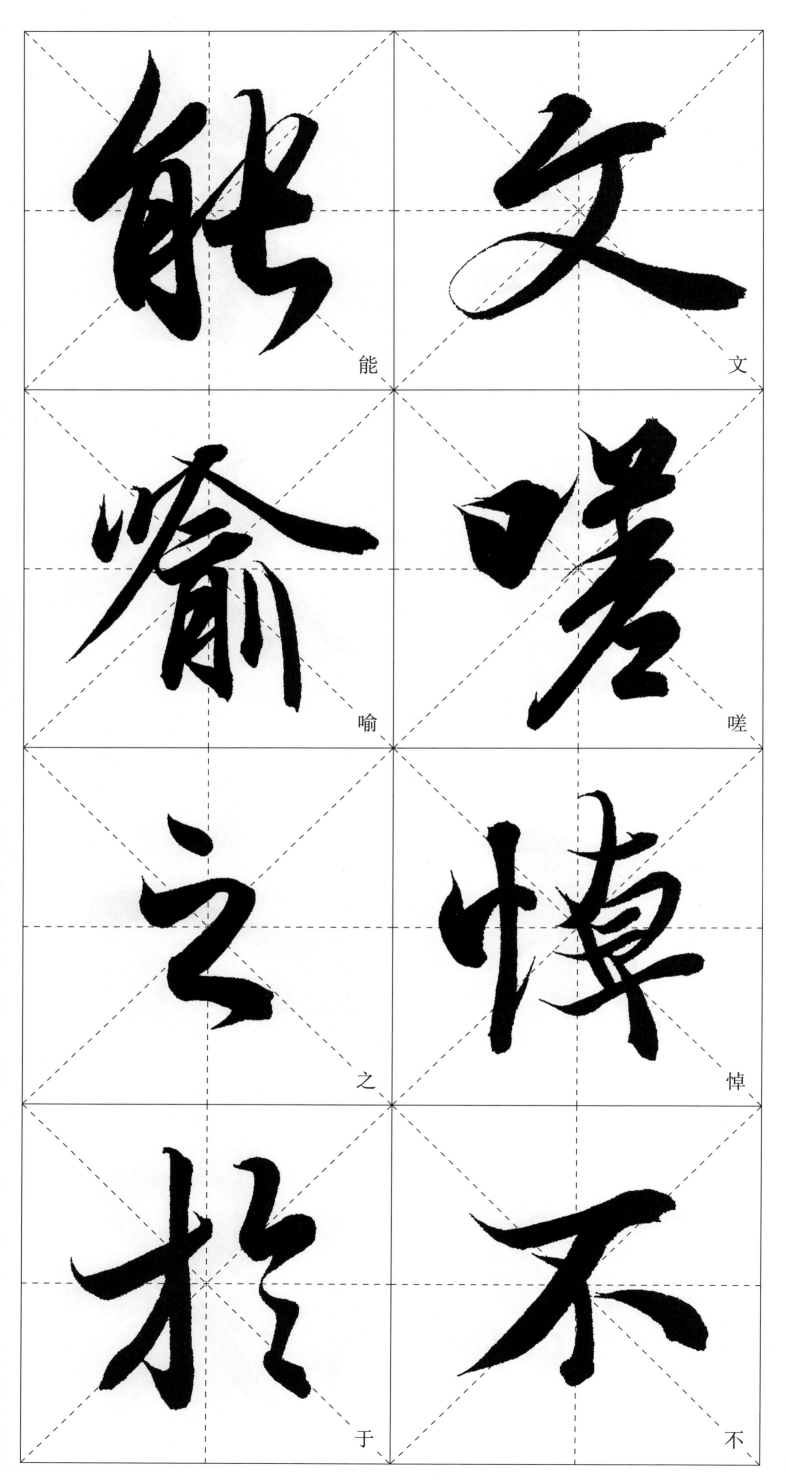

能　文

喻　嗟

之　悼

于　不

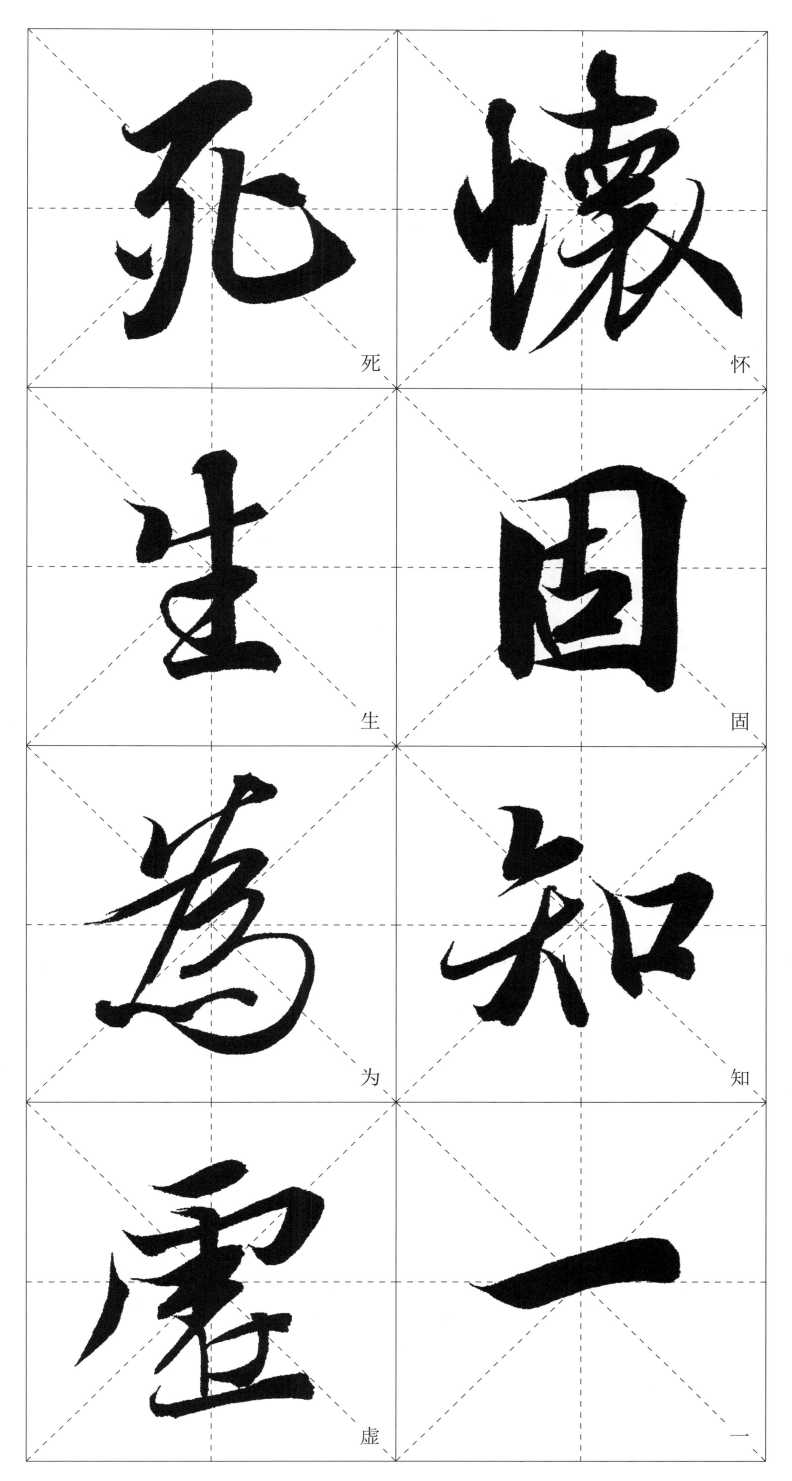

死　怀

生　固

为　知

虚　一

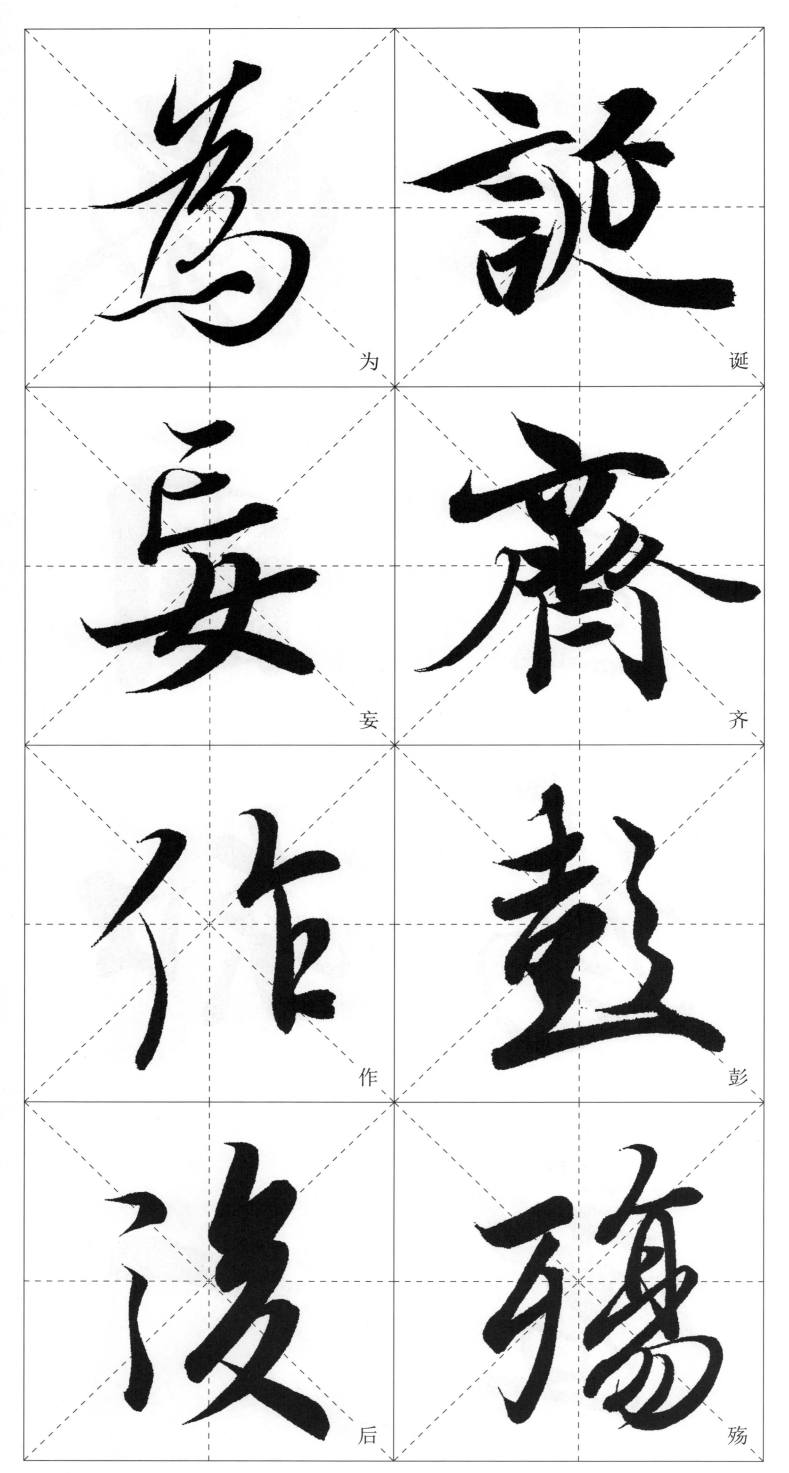

为

诞

妄

齐

作

彭

后

殇

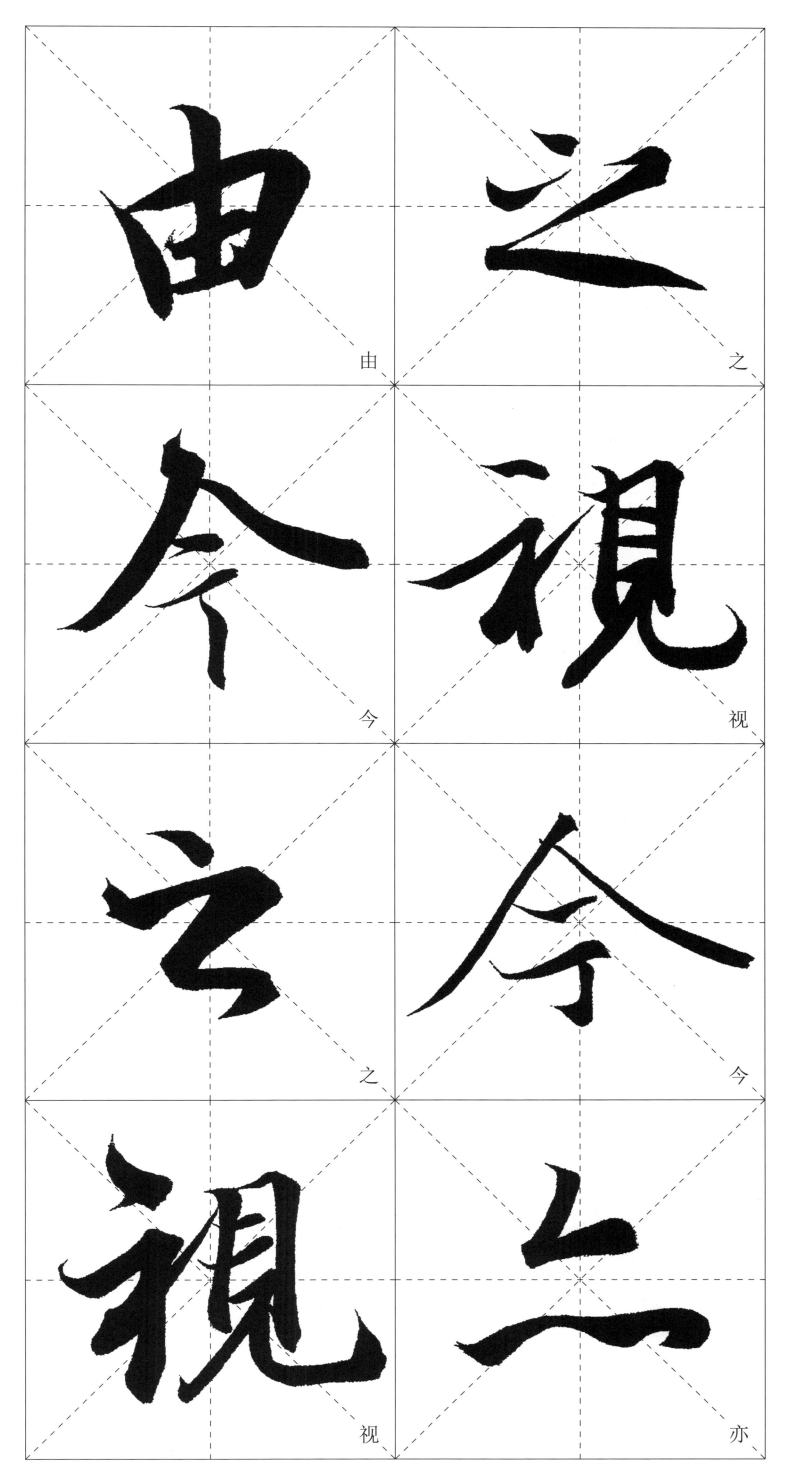

由

之

今

視

之

今

視

亦

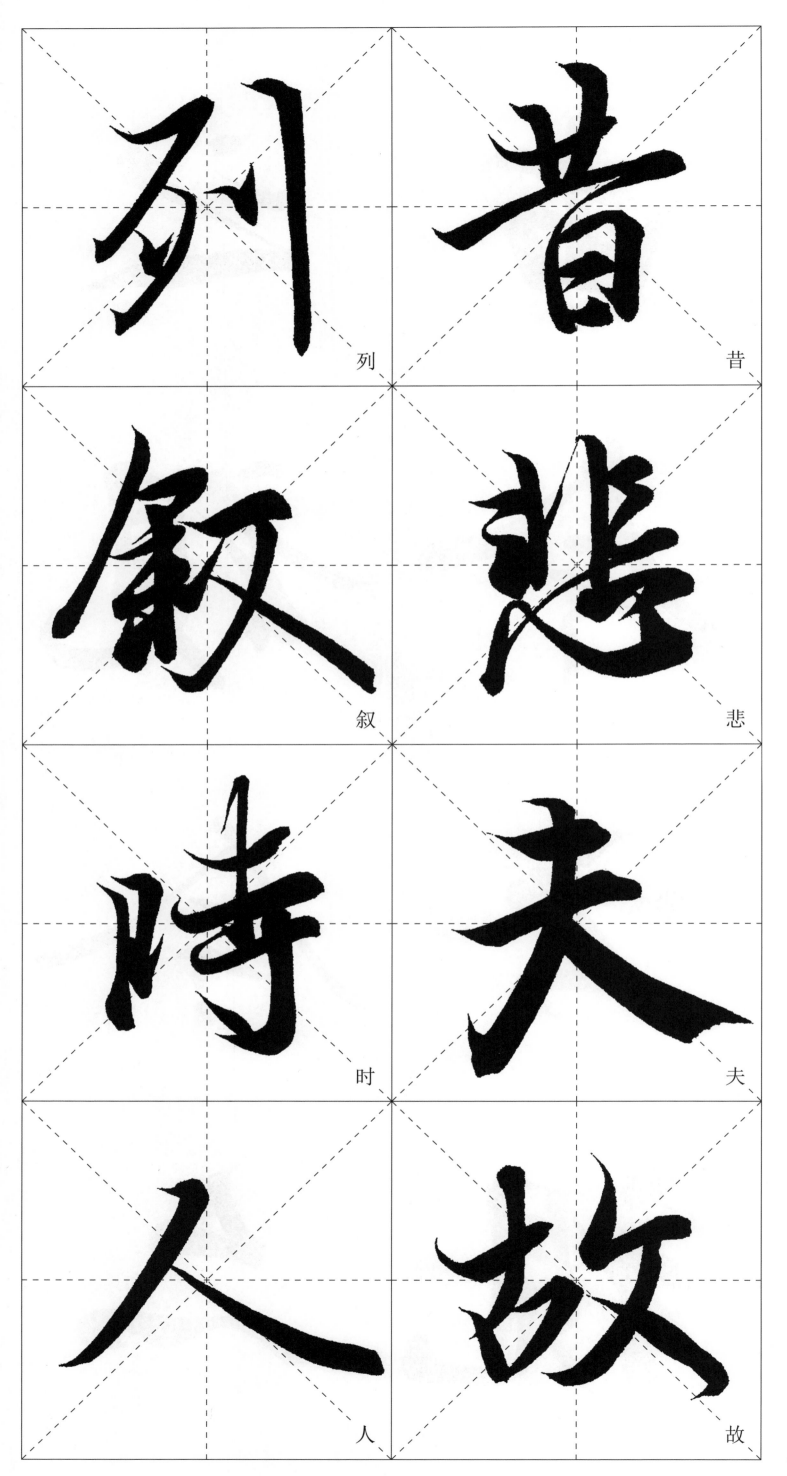

列

叙

时

人

昔

悲

夫

故

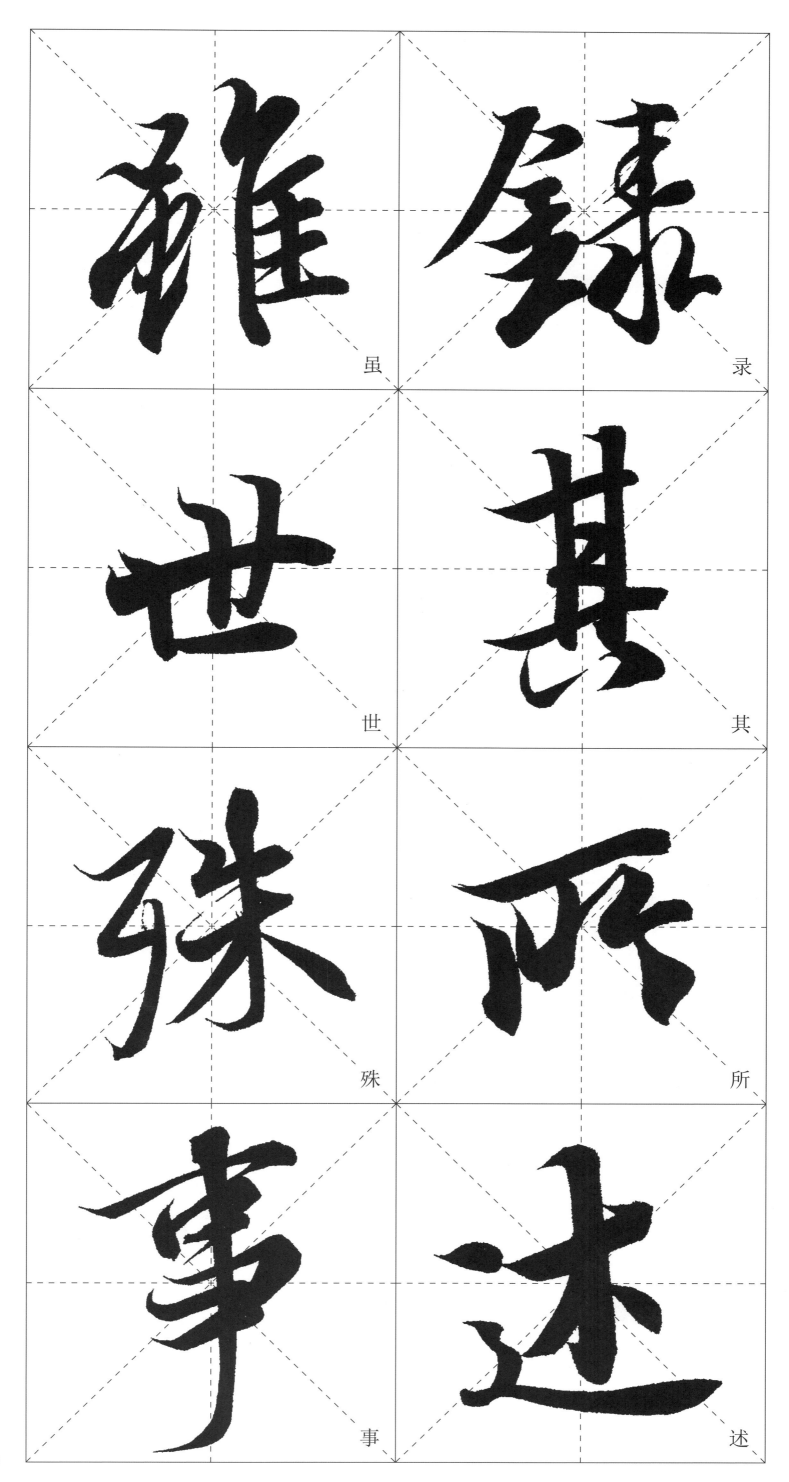

虽

录

世

其

殊

所

事

述

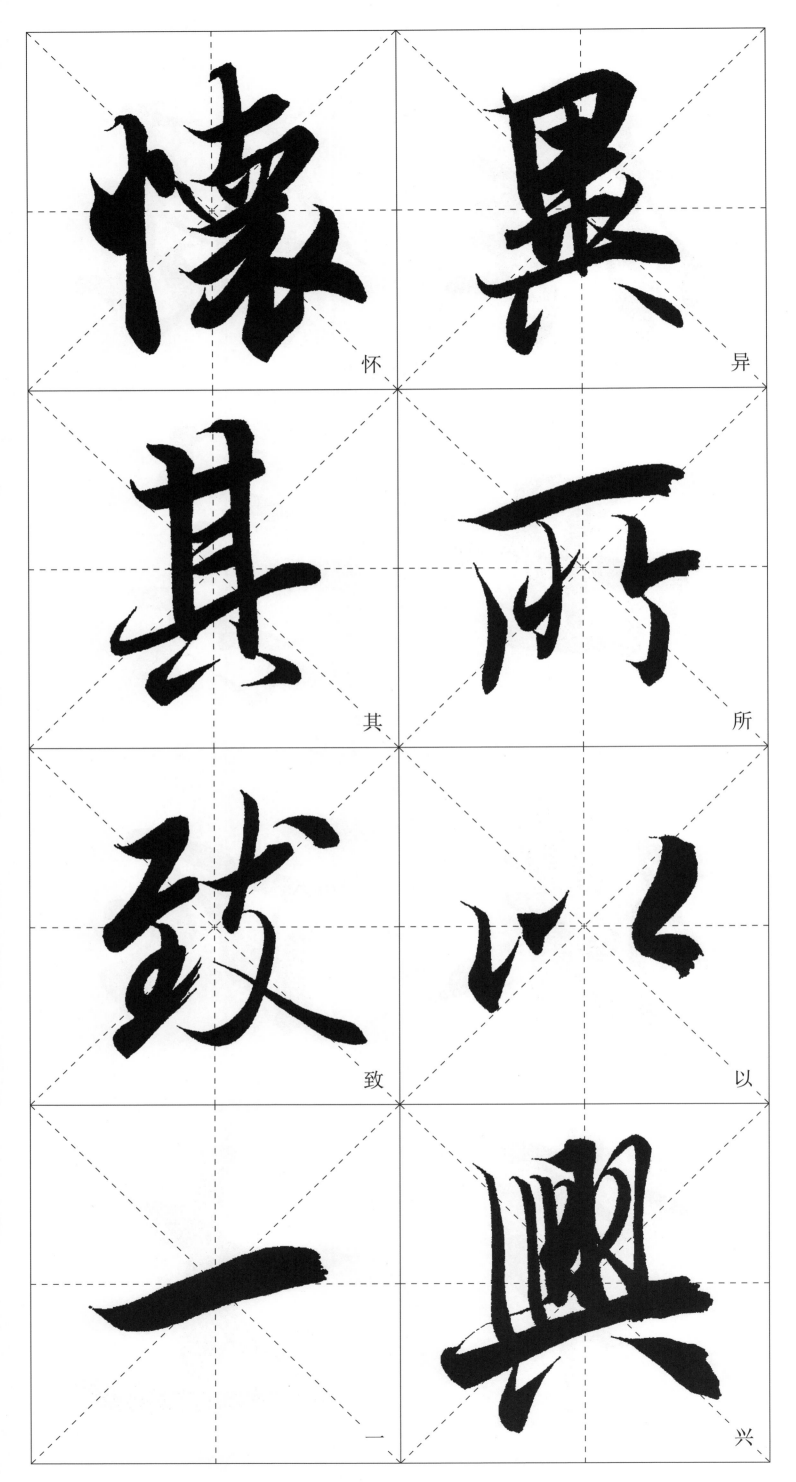

怀

异

其

所

致

以

一

兴

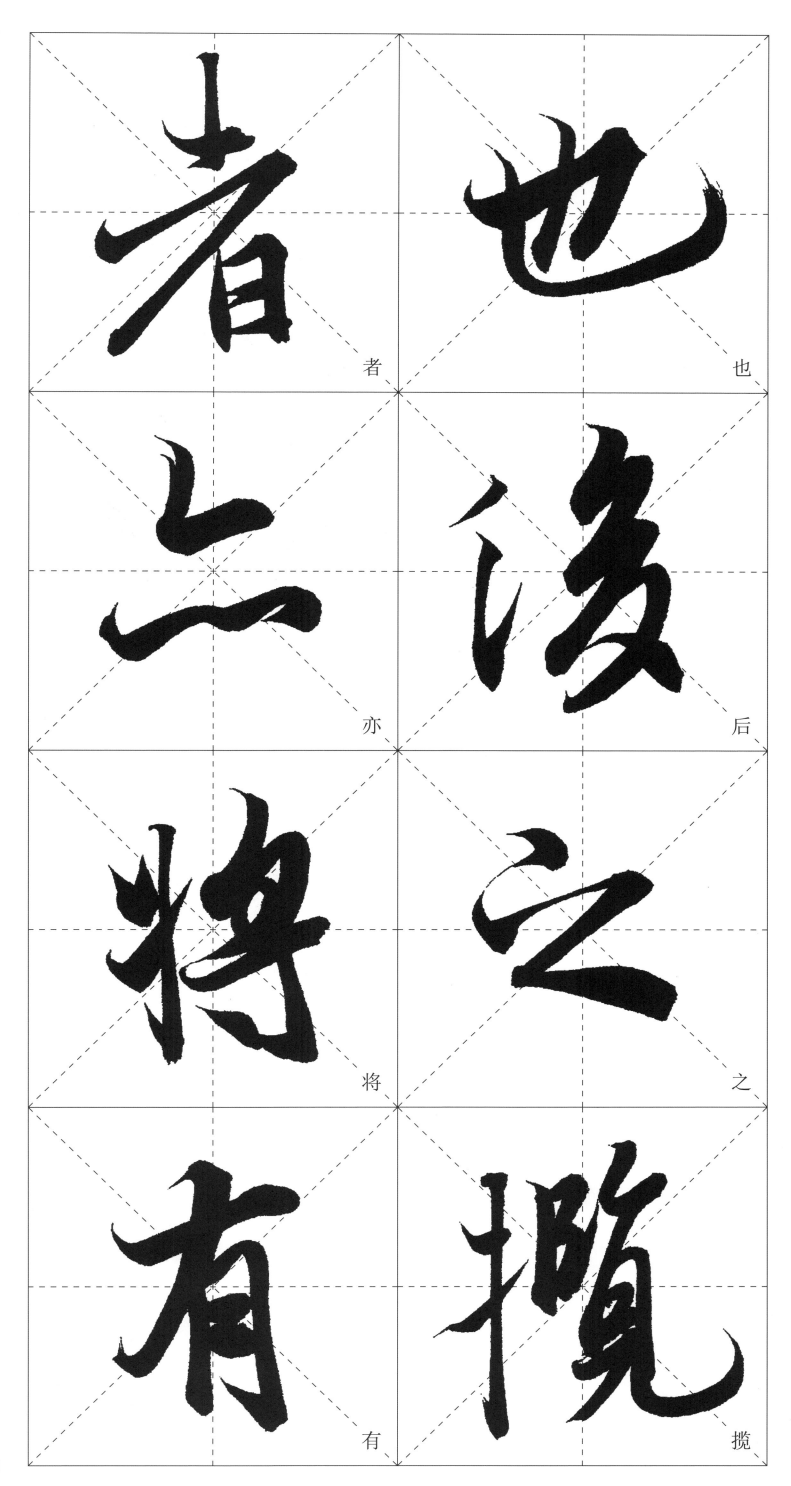

者

也

亦

后

将

之

有

揽

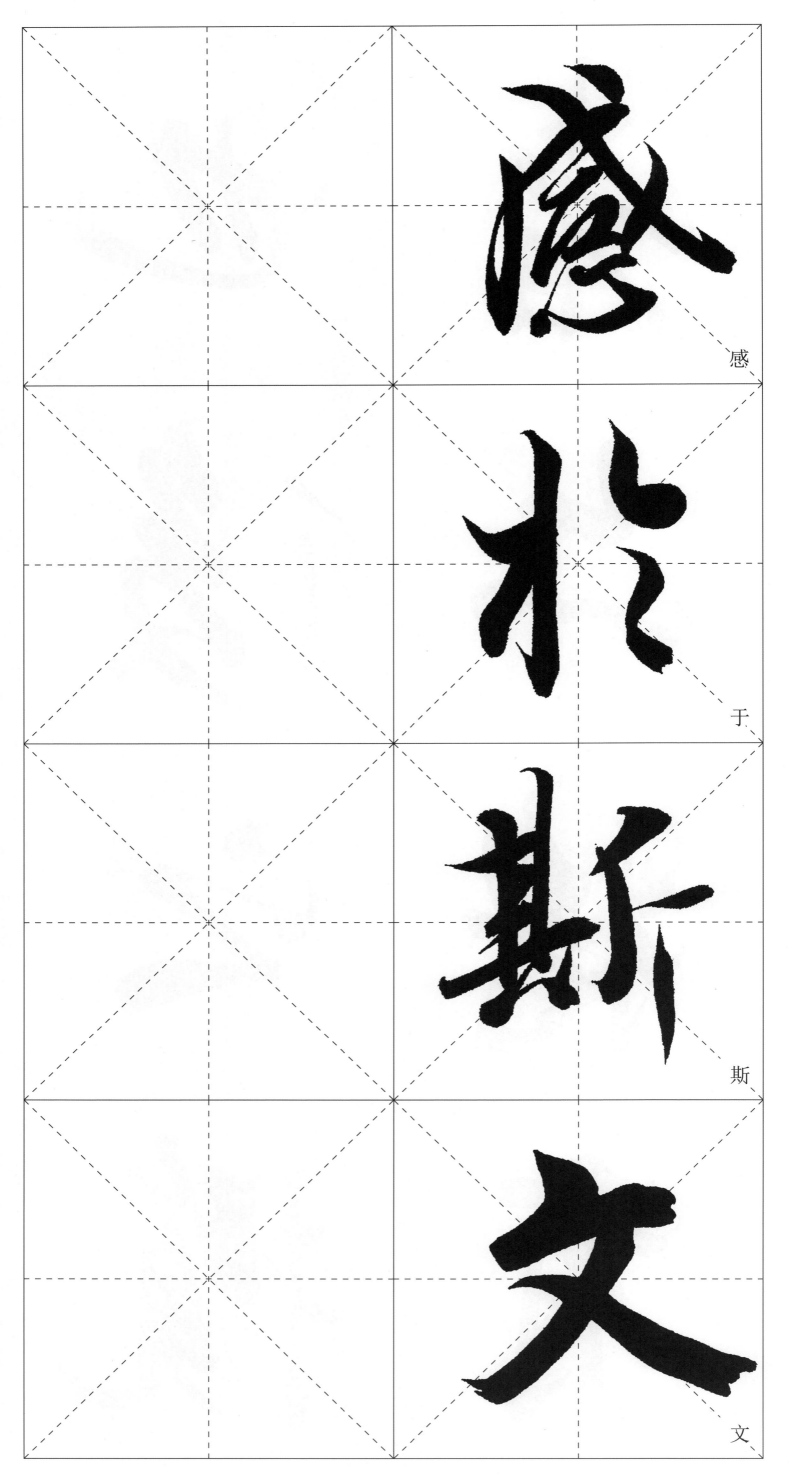

感

于

斯

文

临创指南

（一）基本常识

"工欲善其事，必先利其器。"笔、墨、纸、砚是中国书法的传统工具，想要进行书法实践，首先需要对它们有个初步了解。

笔：根据考古的发现，在距今约 7000 年的磁山文化遗址和大地湾文化遗址中就已发现用毛笔绘画的痕迹，毛笔也伴随着中国书画艺术从肇始到成熟。毛笔分为硬毫、软毫、兼毫。硬毫，以黄鼠狼尾毛制成的狼毫为主，弹性强。软毫，以羊毫为主，弹性弱。兼毫，由硬毫与软毫配制而成，弹性适中，初学者宜用兼毫。挑选毛笔时要注意笔之"四德"——尖、齐、圆、健。"尖"就是笔锋尖锐；"齐"就是铺开后笔毛整齐；"圆"就是笔肚圆润；"健"就是弹性好。

墨：早在殷商时期，墨便开始作为绘画书写材料融入人们的生活中。在早期人们更多地使用石墨，后来由于制作技术的进步，烟墨逐渐占据主导地位。古人为了携带方便，用墨多以墨丸、墨锭等固体形态为主，研磨后使用。现代则多用瓶装墨汁。

纸：西汉已有纸的出现，在西汉之前尚未发现纸的生产与使用。书法用纸常用宣纸与毛边纸。宣纸分为生宣、半熟宣和熟宣。生宣吸水性好，熟宣吸水性差，半熟宣吸水性介于生宣、熟宣之间，初学书法一般宜用半熟宣。毛边纸分为手工制纸与机器制纸两种，手工制纸质地细腻，书写效果比机器制纸好。二者都可用于书法练习。

砚：俗称"砚台"，是中国书法、绘画研磨色料的工具，常见砚台多为石砚，也有其他材质制品。在距今约 6000 年的仰韶文化遗址中就发现有石砚。使用完砚台后应清洗干净，不用时可储存清水来保养。

书法的核心技术是对毛笔的运用，毛笔的执笔方法随着古人起居方式及家具形制的变迁而发生变化，同时，根据个人习惯，执笔方法也会有所差别。现代较常用的是五指执笔法——"擫、押、钩、格、抵"，五个手指各司其职，大拇指、食指、中指捏笔，无名指以指背抵住笔杆，小指抵无名指。书写时可以枕腕（即以左手背垫在右手腕下）、悬腕（肘挨桌面，而腕部悬空）或悬肘（手腕与肘部都离开桌面），根据字的大小和字体的不同而使用不同的姿势。

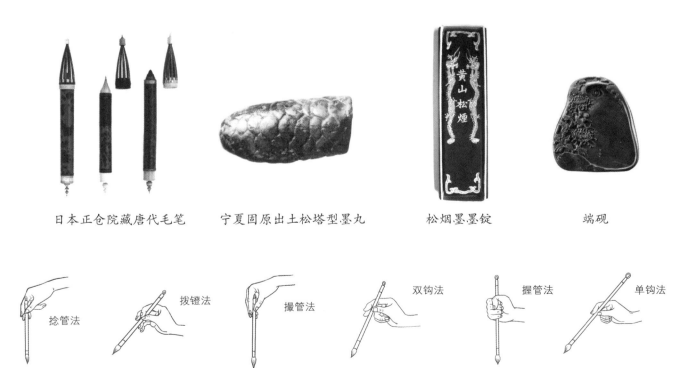

日本正仓院藏唐代毛笔　　宁夏固原出土松塔型墨丸　　松烟墨墨锭　　端砚

捻管法　　拨镫法　　撮管法　　双钩法　　握管法　　单钩法

古人执笔图

五指执笔法　　　　　枕　腕　　　　　　　悬　腕　　　　　　　悬　肘

（二）作品形式

随着书法创作工具及材料的发展，书法作品也由方寸之间发展出了丰富的呈现形式。现在最常见的书法作品形式有以下几种：

斗方：以前人们把长宽均为一尺左右的方形书法作品称为斗方，现在则把长宽比例相等、呈正方形的作品称为斗方。斗方既可装裱为立轴，也可装在镜框中悬挂。

册页：把多张小幅书画作品，或由整幅作品剪切成的多张单页，装裱成折叠相连的硬片，加上封面形成书册。册页也称"册"。

手卷：可卷成筒状的书画作品，长度可达数米，又称"长卷""横卷"。

条幅：也称"直幅""挂轴"，指窄而长的独幅作品。

条屏：由两幅以上的条幅组成，一般为偶数，如四条屏、六条屏、八条屏等。

横幅：也称"横批"，多用于题写斋房店面、厅堂楼阁、庙宇台观的名称。经过镌刻制作，即为匾额。

对联：作为书法作品的对联可以分书于两张纸上，也可以写在一张纸上，要求上下联风格保持一致。长联多写成双行或多行相对，上联从右往左，下联从左往右，这样的对联也叫作"龙门对"。

扇面：扇面是圆形或扇形的书画作品形式，分为折扇扇面和团扇扇面两种。折扇，又称"聚头扇""折叠扇"。古代文人在折扇上作书画，或自用，或互相赠送，逐渐发展成一种书画样式。团扇，也叫"纨扇""宫扇"，其材料通常是细绢，多为圆形，也有椭圆形。

中堂：也称"全幅"，因悬挂在中式房间的厅堂正中而得名，往往尺幅较大，两侧常配有一副对联。

斗　方　　　　　　　　　　　册　页

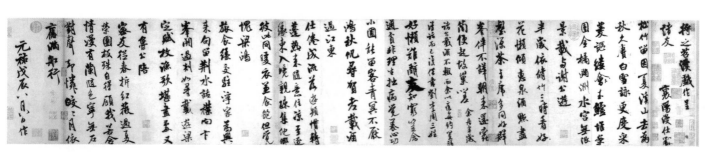

手　卷

条　幅　　　　　　　条　屏

横　幅

对联（七言对联）　　　对联（龙门对）

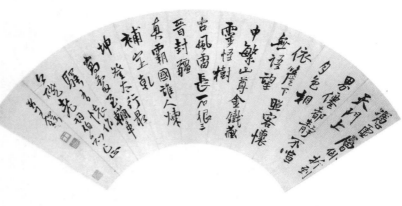

团扇扇面　　　　　　　　　　折扇扇面

中堂

（三）作品构成

一幅完整的书法作品，包括正文、落款、印章三部分。

正文是书法作品的主体部分，按传统书写习惯，应从上到下、从右到左依次书写。书写时，作品中每个字的写法都要准确无误，不仅要明辨字形的繁简异同，异体字的写法也要有出处，有来历。最忌混淆字形，妄自生造。

落款的字要比正文的字小一些。根据章法的需要，落款的字数可多可少，通常写篇名、时间、地点、书写者姓名和对正文的议论、感想等内容。

写完作品要钤盖印章，印章既用来表明作者身份，也有美化作品的功能。印章根据印文凸起或凹下分为朱文（阳文）和白文（阴文），按内容分为名章和闲章。名章

内容为书家的姓名、字号等，一般为正方形。闲章内容多为名言、名句、年代等，用以体现书家的志向、情趣，形状多样，不拘一格。名章须用在款尾，即一幅作品最后收尾的地方，闲章则可根据章法安排点缀在不同位置。

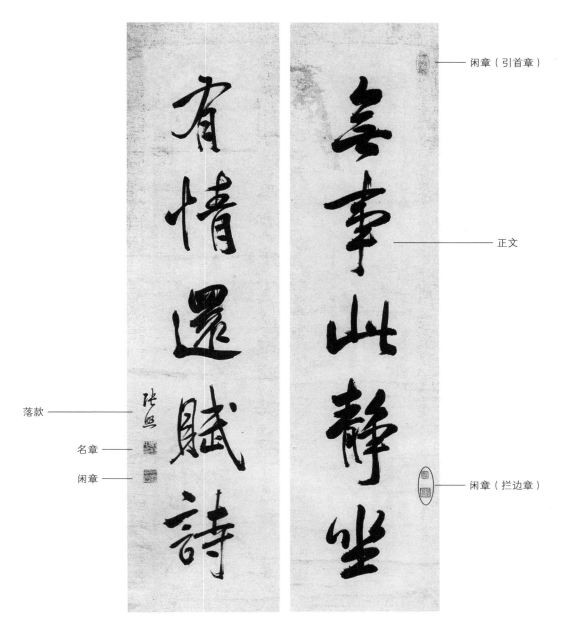

张照作品

（四）章法布局

书法中的章法是指将点画、结构、墨色等一系列书法元素有机组合成一个整体，并赋予其艺术魅力。单个字的点画结构，称为"小章法"；行与行之间的关系和整幅作品的布局，称为"大章法"。作品的章法布局多种多样，好的作品必须实现大、小章法的和谐统一，能够体现出匠心之趣与天然之美。章法安排需要注意以下三点：

依文定版。根据书写内容及字数确定书写材料的大小、规格、数量。若纸小字密，会显得局促、拥挤；若纸大字稀，则显得空疏、零散。正文字数较多时，尤其应该仔细计算，找出最佳布局方式。作品正文四周留白，讲究上留天、下留地，四旁气息相通。还应留出落款、钤印的位置。

首字为则。作品的第一个字为全篇章法确定了基调。其点画、结体、姿态、墨色，为后面所有字的风格和变化确立了规则，是统领全篇的标准，是作品章法的关键。

行气贯通。书写者需要通过字形的变化，以及字与字之间疏密、开合、错落等空间关系的变化，使作品整体流畅、和谐，气脉贯通。要注意避免字形雷同，排列刻板。

（五）集字作品示范

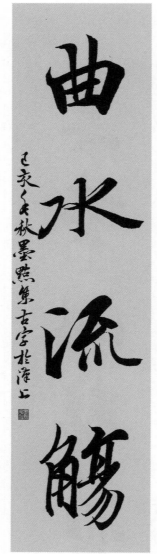

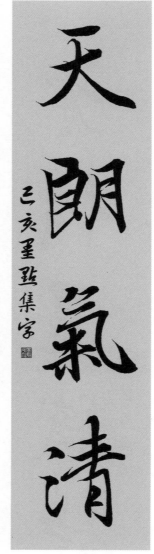

条幅：曲水流觞　　　　条幅：天朗气清

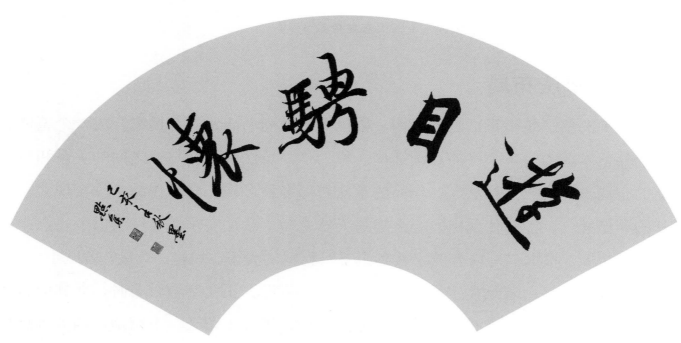

扇面：游目骋怀

横幅：察己知人

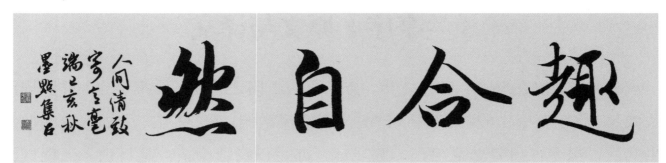

横幅：趣合自然

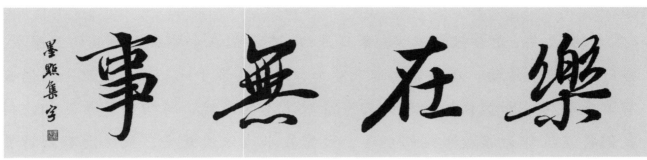

横幅：乐在无事

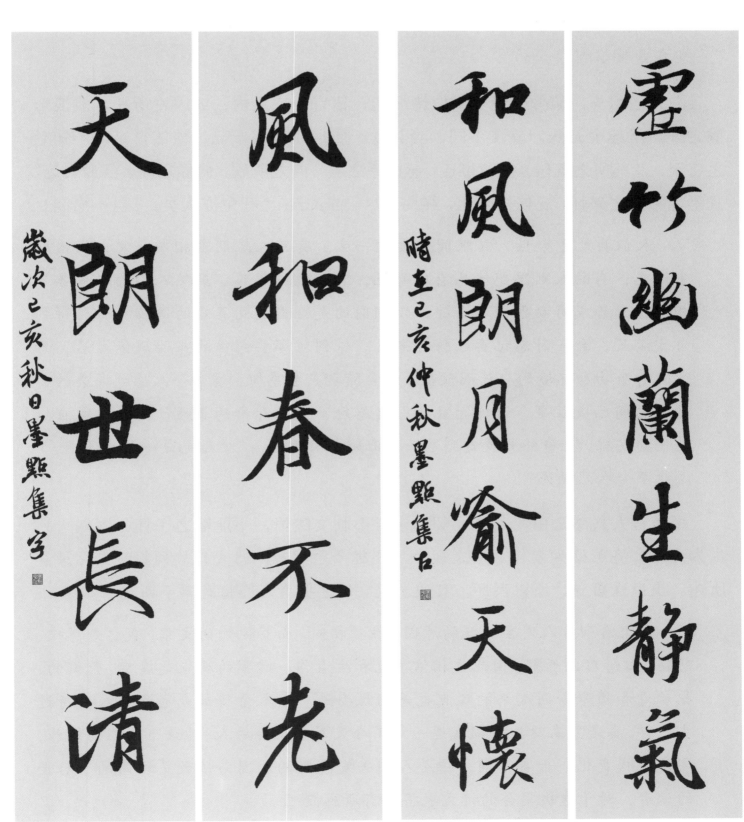

对联：风和春不老　天朗世长清　　　　对联：虚竹幽兰生静气　和风朗月喻天怀

《兰亭序》原文与译文

永和九年，岁在癸丑，暮春之初，会于会稽山阴之兰亭，修禊事也。群贤毕至，少长咸集。此地有崇山峻岭，茂林修竹，又有清流激湍，映带左右。引以为流觞曲水，列坐其次，虽无丝竹管弦之盛，一觞一咏，亦足以畅叙幽情。是日也，天朗气清，惠风和畅。仰观宇宙之大，俯察品类之盛，所以游目骋怀，足以极视听之娱，信可乐也。

永和九年，是癸丑之岁，暮春三月初，友人们在会稽郡山阴县的兰亭聚会，举行"修禊"活动。众多贤才都来参加，老少共聚于此。兰亭这里山岭高峻，有茂盛的树木和挺拔的竹林；又有清澈湍急的溪流，与四周美景互相映衬。我们将溪流作为漂放水杯的水道，大家在水边依次就坐。虽然没有丝竹管弦的演奏盛况，但饮酒赋诗，也足以令人抒发内心幽雅的情感了。这一天，天气晴朗，空气清新，春风和暖，令人舒适。抬头纵观，宇宙广大无边，低头鉴赏，万物种类繁多，能够放开眼界，舒展胸怀，尽情地享受视听的乐趣，实在是快乐啊！

夫人之相与，俯仰一世。或取诸怀抱，悟言一室之内；或因寄所托，放浪形骸之外。虽趣舍万殊，静躁不同，当其欣于所遇，暂得于己，快然自足，不知老之将至。及其所之既倦，情随事迁，感慨系之矣。向之所欣，俯仰之间，已为陈迹，犹不能不以之兴怀，况修短随化，终期于尽。古人云："死生亦大矣。"岂不痛哉！

人们共处于今世，转眼间便度过一生。有的人跟朋友相聚一室，畅谈胸中情志；有的人则思想情感有所寄托，言行放纵不羁。虽然人们的取舍各不相同，喜静或好动也因人而异，但相同的是，当遇到喜欢的事物，暂时得到自我满足，会一时忘记自己将会老去。等到对那些向往的东西厌倦之后，感情随着事物和环境的变迁而改变，就会随之产生感慨。过去令人感到高兴的，转眼之间已成往事，这样尚且会引起感触，何况寿命的长短，只能听凭自然造化的安排，生命终归要走到尽头。正如古人所说："生死也是一件大事啊。"怎能不令人悲痛呢？

每揽昔人兴感之由，若合一契。未尝不临文嗟悼，不能喻之于怀。固知一死生为虚诞，齐彭殇为妄作。后之视今，亦犹今之视昔，悲夫！故列叙时人，录其所述。虽世殊事异，所以兴怀，其致一也。后之揽者，亦将有感于斯文。

每次看到古人发生感慨的原因，往往相同。面对他们的文章，我总是感叹、悲伤，心情难以开解。因此更相信把死和生看作一回事的观点是虚妄、荒诞的，把长寿和短命等同起来的观点也是胡说妄造。后人看待如今也和今人看待过去一样，真是悲哀呀！所以我逐一记下今天参加聚会的人，抄录下他们的诗作，即使时代变化，世事不同，但是人们兴发感慨的原因与情致是相同的。后世的读者，对于这次集会的诗文也将会有所感慨吧。